我要學漫畫

U0036418

服飾造型篇

6

C‧C動漫社 編著

目錄

這一課特別推出服飾課程，從基礎知識開始講解並提供步驟練習圖。

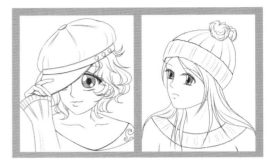

LESSON1 選擇適當服飾

LESSON2 服飾基礎畫法

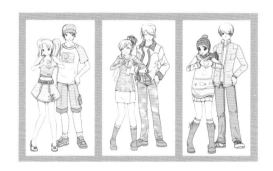
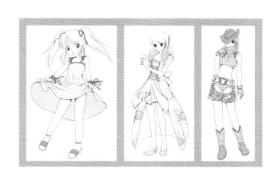

前言

服裝是人們生活中不可或缺的重要元素，服裝的作用大致可以分為抵禦寒冷和美化人體兩大類。但是在漫畫中，服裝的定義就沒有那麼死板了。根據不同的需要設計出不同的服裝，不管是美化的還是醜化的或者是有特殊意義的，題材不受任何限制。因此，大家可以隨心所欲地為漫畫人物畫出自己喜歡的服飾。

當然還有一點很重要，漫畫雖然不是在做專業的服裝設計，但是我們首先要瞭解，想要表現出好看的服裝就要同時考慮到服裝的形象美與服裝在穿上人體後的效果是否合適。所以，我們不僅僅只是學習服裝設計知識，還要瞭解一些人體結構、人體與服裝的關係等問題喲！

那要怎樣才能畫得既隨心所欲又不出錯呢？

別急，下面我就來為大家介紹一下本書的具體內容。

本書第一章講解怎樣為人物選擇適當的服飾，也就是透過人體頭身比例、結構等具體問題來綜合講解人體與服飾的關係。第二章的內容就很重要了，講解的是漫畫服飾的基礎畫法。這一章節講述的都是一些基礎知識，也是畫好服飾的第一步。學習後一定要掌握服裝褶皺的種類、褶皺的實際應用以及褶皺的基本畫法，之後還要掌握與服裝搭配的各種飾品。第三章主要講解四季服飾的特點。最後一章是通過不同類型的服裝來講解其畫法與特點。

透過本書四章的內容安排，我們對服飾造型及畫法，應該會有初步的認識與了解。希望大家看了之後能學習到一些有用的知識，提高自己的漫畫水準。

LESSON 1
選擇適當服飾

服裝是人們生活中最重要的元素之一，無論男女老少，生活中都不能缺少衣服這一重要元素。大多數人在為自己選擇服裝的時候，不僅會考慮到美觀問題而且還會考慮到大方、實用等問題。

在漫畫中，大家可以隨心所欲的為漫畫人物畫出自己喜歡的服裝，美觀當然就變成大家主要考慮的問題了。

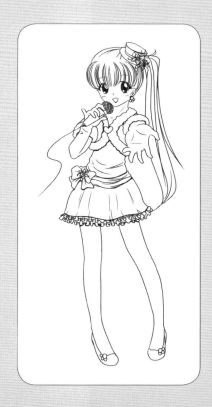

怎樣才能畫得好看呢？

別急，下面就來學習這些相關知識！

一、 選擇合適的服飾

首先，我們來看看下列圖示，每一位人物的體型與動態都各不相同。看完後大家會想給他們穿上什麼樣的衣服呢？

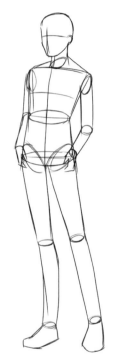
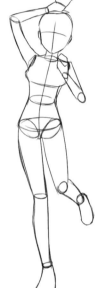
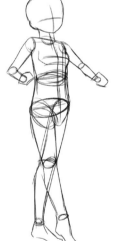
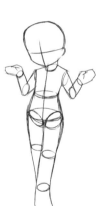
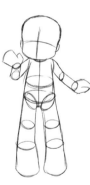

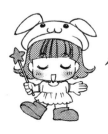

上面都是一些常見的人物動態，大家可以以這些動態做為創作基礎，發揮想像能力，試著為這些人物添加表情、服飾。
不過別著急，先來學習學習怎樣添加合適的服飾。

1. 7頭身

常用的7頭身人物的體形比例勻稱，平衡感很好。7頭身比例的人物年齡大致在18歲以上，適合各種服飾。

◉ **構思草圖**

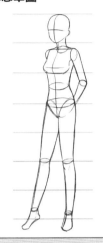

在肩部的邊緣畫出一排簡單的荷葉花邊，表現出可愛的味道。

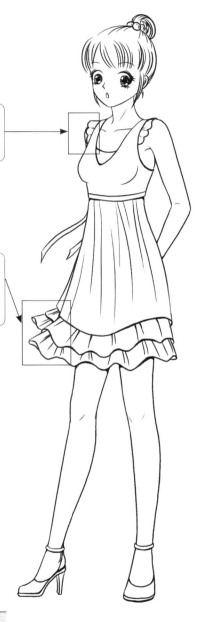

這個造型是普通的站立姿態，所以適合各種類型的服飾。

裙角的邊緣用兩層寬大的荷葉花邊，既顯示出連衣裙的整體層次，又可與肩部的小花邊相互呼應。

◉ **運動裝** ◉ **淑女裝**

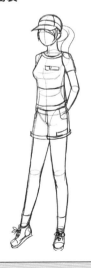

運動衫加上短褲和運動鞋，給人簡單輕鬆的感覺。

款式簡單又有女人味道的連衣裙。

同樣是7頭身的人體比例，但是由於身長與腿長的比例不同，所以適合的服飾也就有所不同。

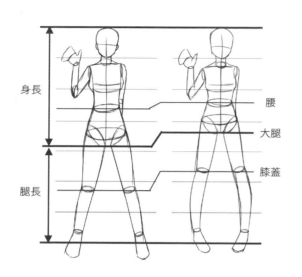

身長

腰

大腿

膝蓋

腿長

● 構思草圖

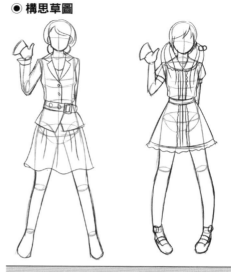

打招呼的動作。身體直立，同樣適合各種不同服裝。

典型的職業西裝。袖口有兩顆紐扣，還露出長衫的袖口，更增添一些女人味。

為腰部設計一條寬皮帶，不僅掩蓋了人物身長腿短的小缺陷，還為整套服飾產生點綴作用，掩蓋了職業裝給人死板的缺點。

絲質的寬裙襬與露出的袖口兩相呼應。

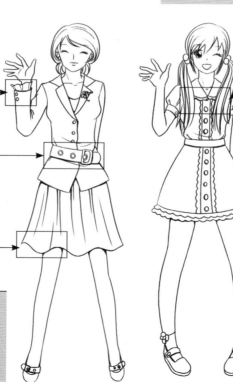

年齡大致在25歲到35歲之間的中年人，上半身稍長一點。他們穿著的服裝大部分以職業裝為主。

可愛的圓形反領加上蓬蓬袖，讓人物顯得可愛俏皮。

裙子邊緣的兩層荷葉邊與衣領的荷葉邊相互呼應。

整條連衣裙顯得有點短，樣式也簡單。用可愛的荷葉花邊鑲邊，正中央一排圓形大鈕扣，大大增添了可愛的味道。

腿長的人物其年齡偏小，大致在18歲到25歲之間。他們的服裝可以多樣化，以可愛、流行時尚為主。

7.5頭身、身材修長的男性。雙手放在褲子口袋裡,半側面角度,適合搭配各種服飾,也能清楚地表現出服裝的特點。

◉ **構思草圖**

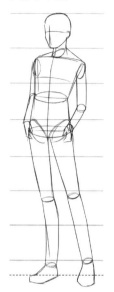

針織背心與休閒襯衫巧妙搭配,休閒領帶鬆鬆地繫在脖子上,休閒中帶點學生氣息。

合身的休閒長褲給人一種輕鬆自在的感覺。休閒褲很容易搭配上衣,可以比較隨心的搭配各種款式的上衣。

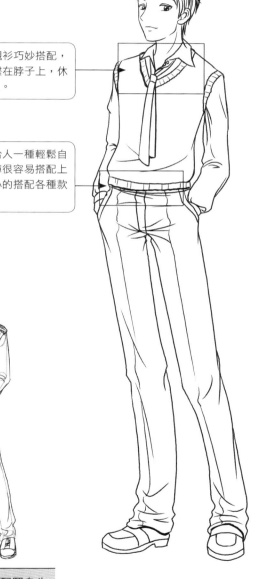

◉ **西裝**

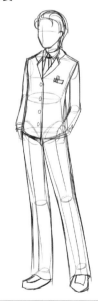

正規的西裝,讓人顯得精神有氣質。

◉ **休閒裝**

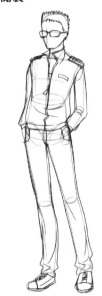

立領的休閒夾克搭配緊身牛仔褲,休閒中帶點時尚。

雖然人物不是直立姿態，但是只要細心觀察就會發現該人物還是為7頭身比例。人物的動態比較生動，坐在一平面上，腰部挺直，雙腿自然彎曲，右手高高舉起，身體重心落在左手處。

◉ **構思草圖**　　　　　◉ **泳裝**　　　　　◉ **睡裙**

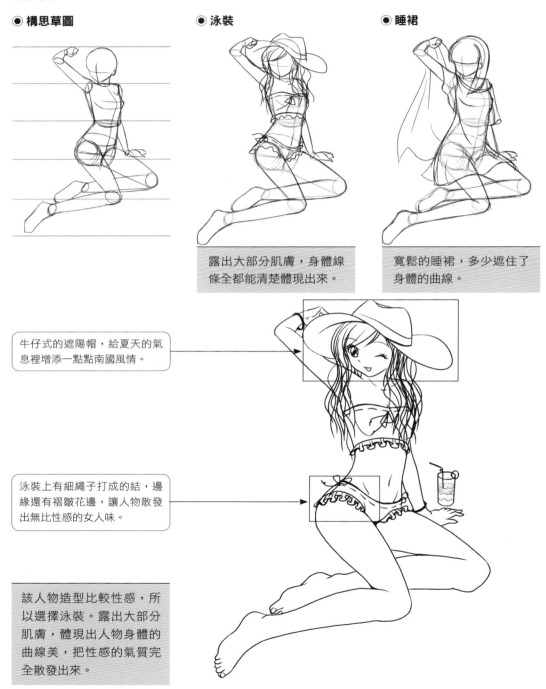

露出大部分肌膚，身體線條全都能清楚體現出來。

寬鬆的睡裙，多少遮住了身體的曲線。

牛仔式的遮陽帽，給夏天的氣息裡增添一點點南國風情。

泳裝上有細繩子打成的結，邊緣還有褶皺花邊，讓人物散發出無比性感的女人味。

該人物造型比較性感，所以選擇泳裝。露出大部分肌膚，體現出人物身體的曲線美，把性感的氣質完全散發出來。

練 習

◉ **臨摹練習**

◉ **創作練習**
試著發揮想像，為人物穿上好看的衣服。

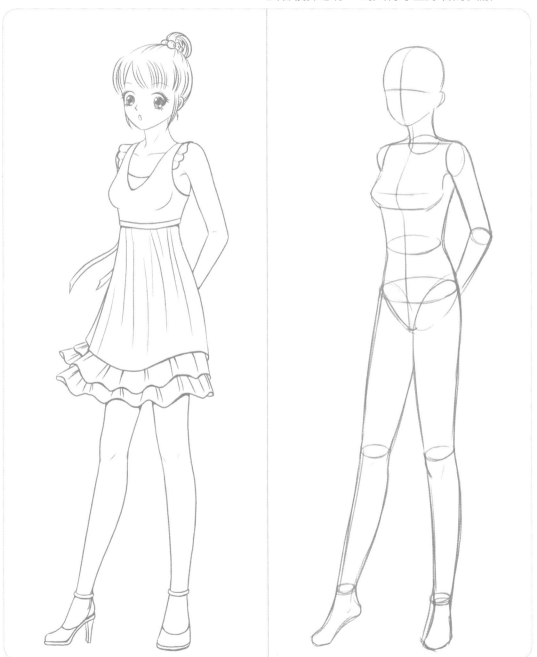

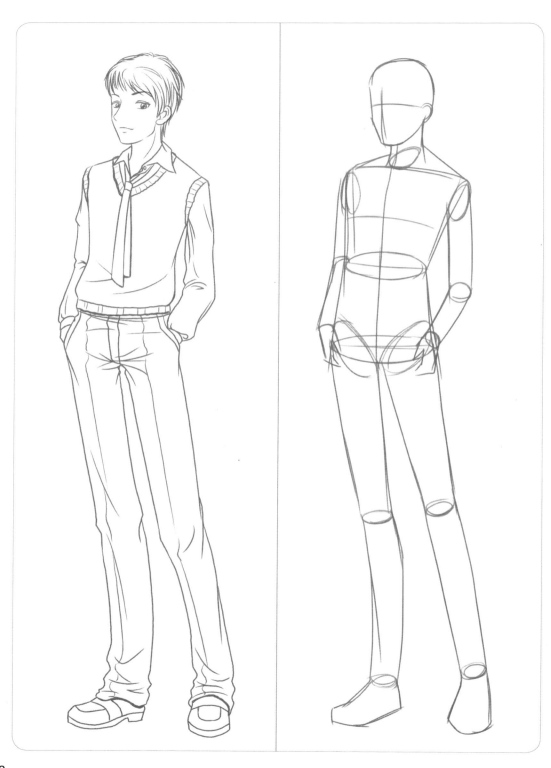

我要學漫畫6──服飾造型篇

2. 6頭身

　　稍顯可愛的6頭身人物，上身明顯縮短，腿部拉長。6頭身人物其年齡大致在12歲到20歲之間，比較適合可愛、休閒、運動等風格的服飾。

◉ **構思草圖**

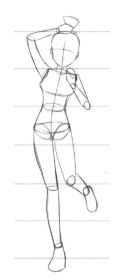

帽T上衣與牛仔小短裙巧妙相搭配。雖然樣式簡單，卻給人十足休閒又可愛的感覺，與人物動態完美結合。

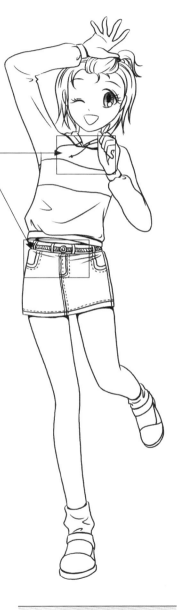

◉ **運動裝**

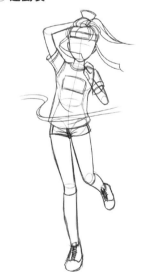

◉ **休閒裝**

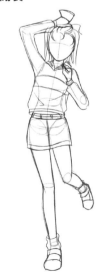

合身的運動上衣加上超短運動短褲及輕便的運動鞋，非常適合跑步。

長袖的休閒上衣搭配一條超短牛仔裙，休閒味十足。

人物動態生動活潑，適合正裝以外的各種服飾。

◉ **構思草圖**

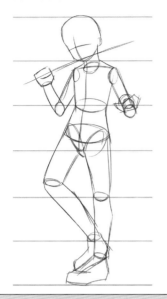

人物站立，雙手拿物品的不同
動作。

◉ **運動裝**

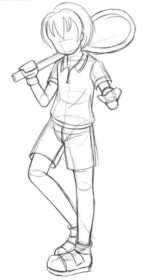

根據人物動態，設計成右手拿球
拍，左手握一個球的姿勢。運動
裝是最適合不過的服飾。

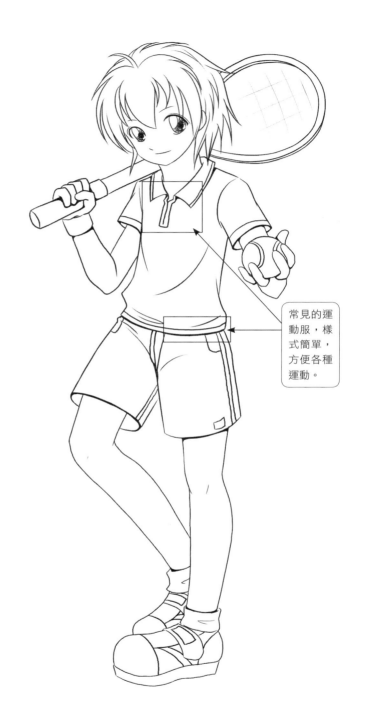

常見的運
動服，樣
式簡單，
方便各種
運動。

◉ **構思草圖**

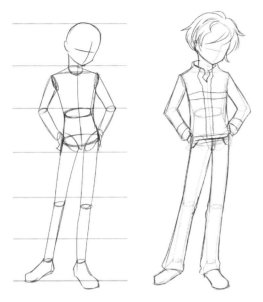

同樣為6頭身比例的人物，但是由於體型瘦小，給人的感覺就比較文靜、弱小，所以比較適合選擇樣式簡單的休閒裝。

◉ **休閒裝**

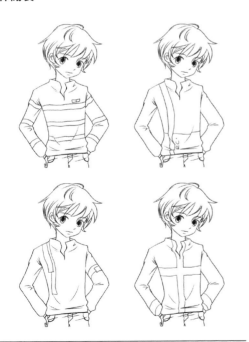

單單用橫、豎線條就能畫出很多簡單又好看的休閒上衣。

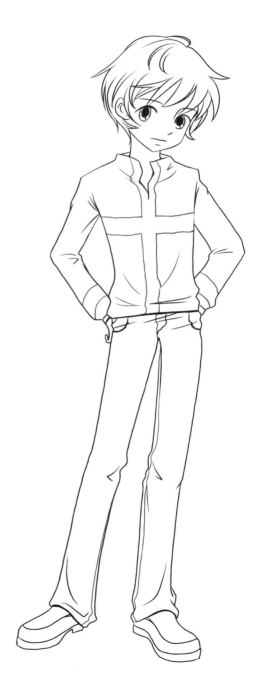

◉ **臨摹練習**

◉ **創作練習**
根據人物的動態，設計一套適合的服飾。

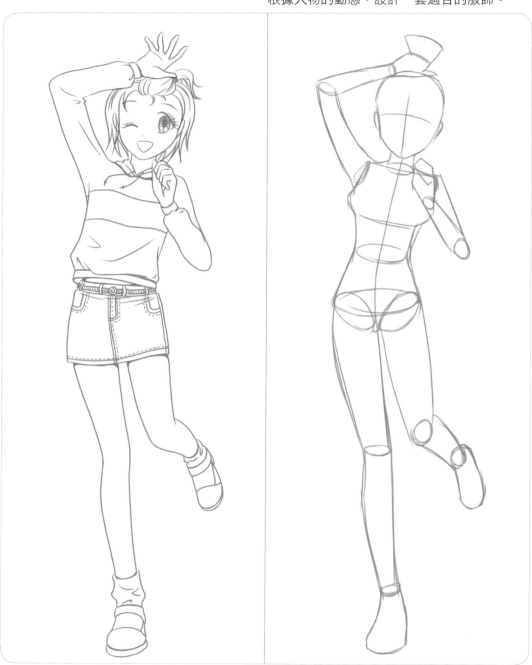

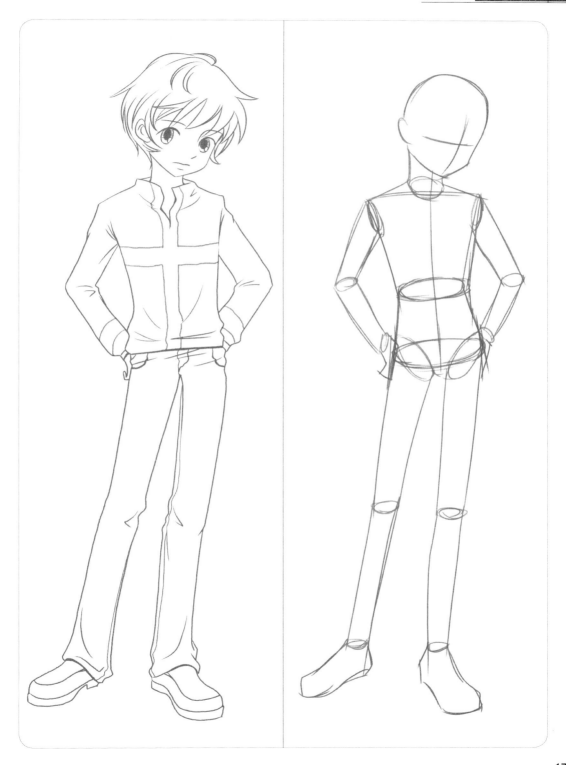

3. 5頭身

5頭身比例接近Q版風格，既能適當的表現出人物的動態，又能展現可愛感。5頭身比例的人物年齡偏小，年齡段大致在15歲以下，較適合可愛的服飾。

● **構思草圖**

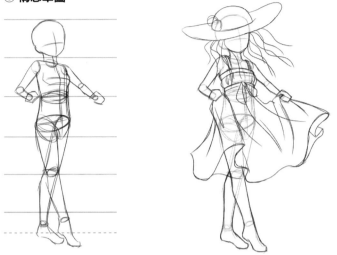

兩手向前自然彎曲，設想成撩起裙襬的動作，很自然的就把人物形象定為走在小溪裡的少女。淑女裝也就很自然的顯現在腦海中了。
另外，也可以設想成手扶腳踏車的動作。適合騎腳踏車，那當然非休閒裝或運動裝莫屬啦。

5.5頭身比例的人物，雙手伸出做出撩起東西的動作。

● **休閒裝**

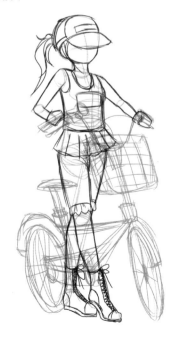

● **淑女裝**

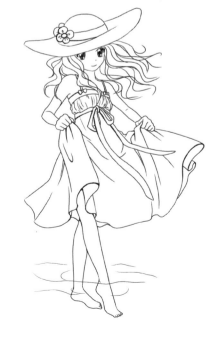

5.5頭身比例的人物，身體動態為站立。雙手的動作各不相同，右手手臂彎曲，且右手離面臉部很近，左手向身體前方伸出。

● 構思草圖

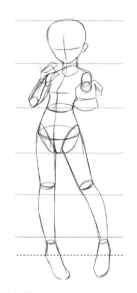

頭上的魔術帽飾品造型雖然有點誇張，但是非常適合演出時穿戴。

緊身的上衣外面加上一件毛邊的超短背心，可愛異常。腰間寬帶的一側有個大蝴蝶結，裙子比較厚，看起來很蓬鬆，使舞台上的人物頓時變得加倍可愛。

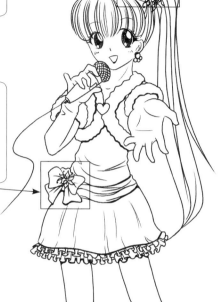

● 淑女裝

● 表演服裝

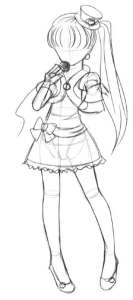

設計成彎曲的右手抓著肩上的肩包，身上的衣服自然的設計成可愛的裙裝。

右手拿麥克風，左手向前伸出，演唱會的造型更適合這個人物動態。

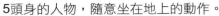

5頭身的人物，隨意坐在地上的動作。

● **構思草圖**

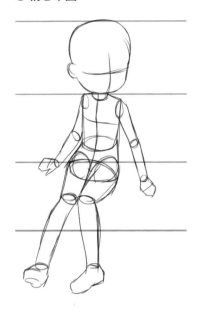

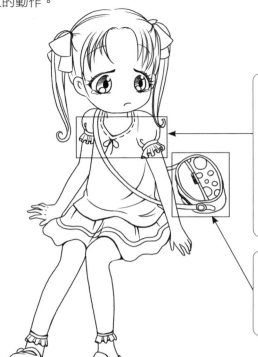

小孩子的服裝樣式都很簡單，頂多在花樣上下工夫。這套淑女裙的樣式雖只是在領口與袖口上添加不同的花邊，但還是可愛十足。

可愛的圓形小背包具有點綴作用，使原本簡單無奇的服裝給人一種豐富感覺。

● **童裝**

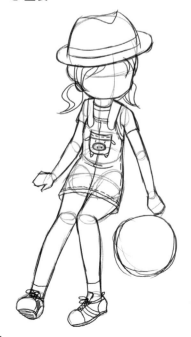

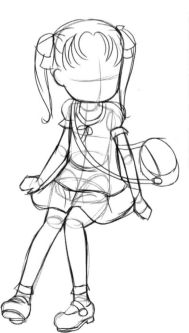

5頭身比例的人物明顯比5.5頭身比例的人物看起來小很多，年齡大概是在10歲以下，所以一般都以童裝為主。
牛仔休閒的背帶裙與淑女蓬蓬袖上衣都是童裝的特點之一，非常可愛。

5頭身比例的人物，跪坐在地上，抬起頭仰望上空。雙手放在身體前方，撐著地面。

◉ **構思草圖**　　　　　　　　　　　　◉ **小洋裝**

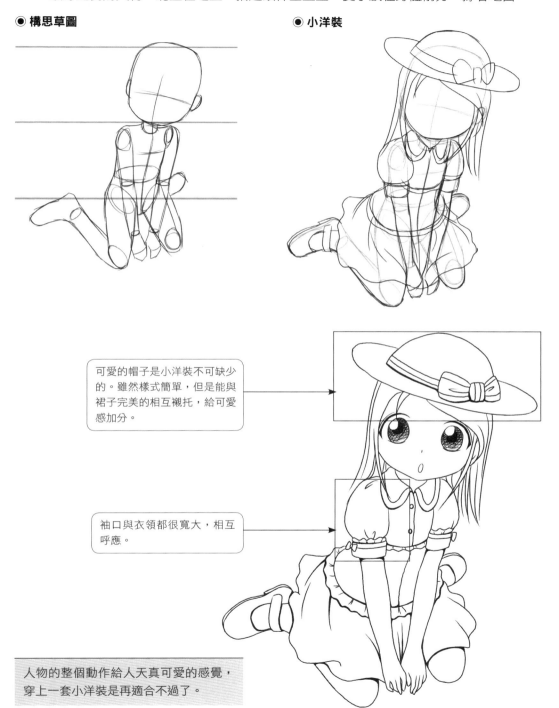

可愛的帽子是小洋裝不可缺少的。雖然樣式簡單，但是能與裙子完美的相互襯托，給可愛感加分。

袖口與衣領都很寬大，相互呼應。

人物的整個動作給人天真可愛的感覺，穿上一套小洋裝是再適合不過了。

練習

◉ 臨摹練習

◉ 創作練習
根據人物造型設計出最合適的服飾。

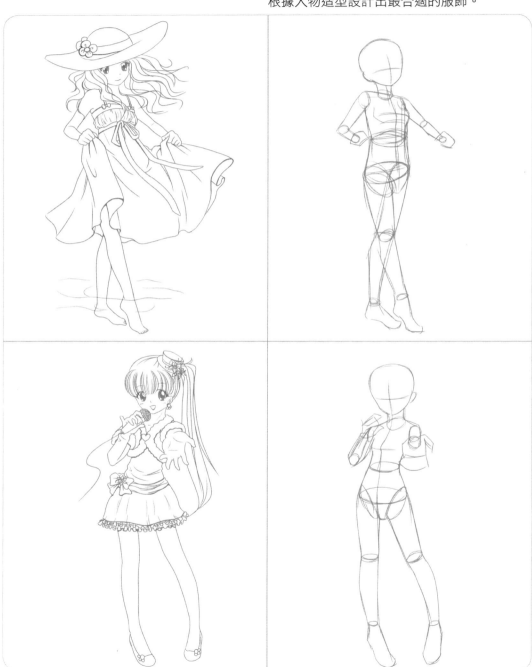

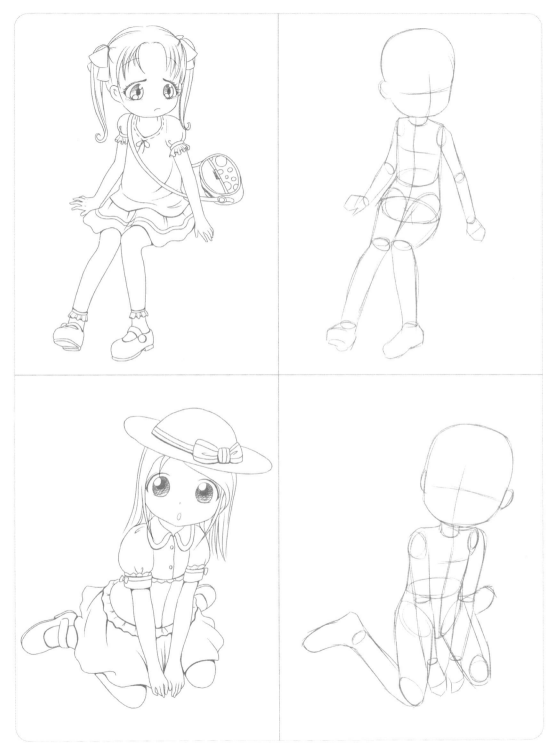

4. 4頭身

4.5頭身比例的人物幾乎都屬於Q版人物的範圍內，當然也可以表現年齡大約5歲左右的小孩子。

◉ 構思草圖　　　◉ 運動裝

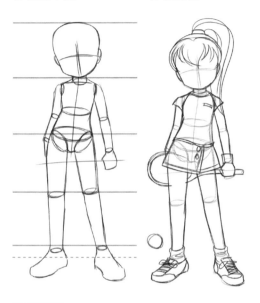

◉ 學生裝

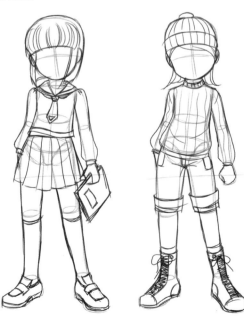

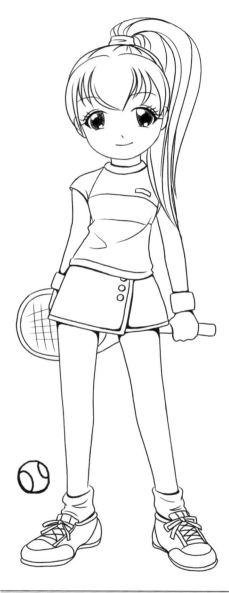

普通的站立姿態，適合表現各種服飾。
考慮到人物體型較小，可設計成可愛、
簡單的童裝。

如果把人物形象設定為Q版,那麼人物的服飾就沒有太多的限制,可以發揮想像力,畫出自己喜歡的服飾。

◉ **構思草圖**

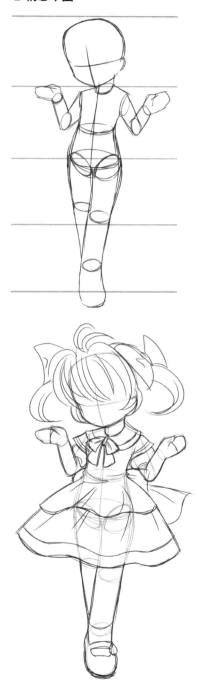

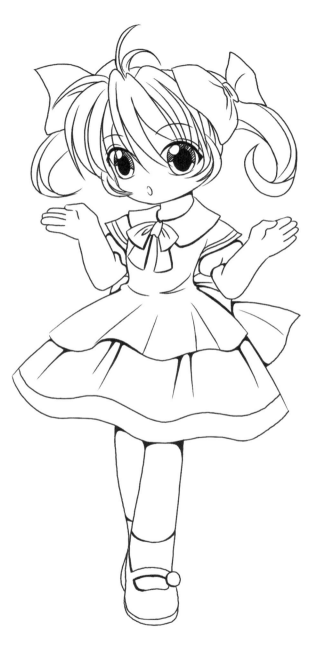

樣式簡單的女僕裝。頭上與腰部背後都有誇張的大蝴蝶結。

人物左手彎曲，可以想像成拿花朵、冰淇淋、背包等物品。可以先決定所拿的物品，之後再根據這個物品來設計相對應的服裝。

● 構思草圖

人物手上拿著花朵造型的小飾物，那麼可以把人物的服裝定為少女風格的小童裝。

● 小洋裝

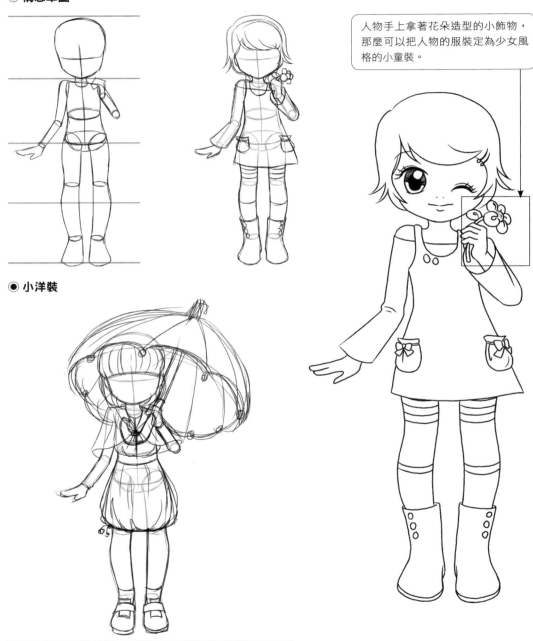

小陽傘再搭配一條洋裙，立刻展現出歐美的風格。

● 構思草圖

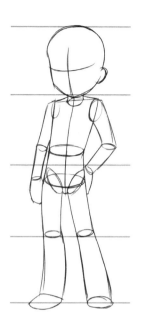

● 童裝

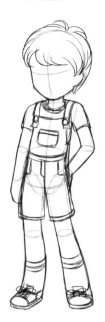

● 學生裝

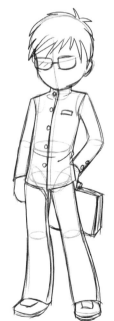

● 運動裝

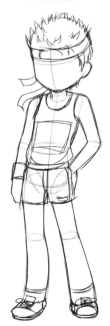

如果設定為學生裝與運動裝，那麼人物就有很明顯的Q版風格。

如果設定為童裝，那4頭身的人物就由Q版變成小孩子了。

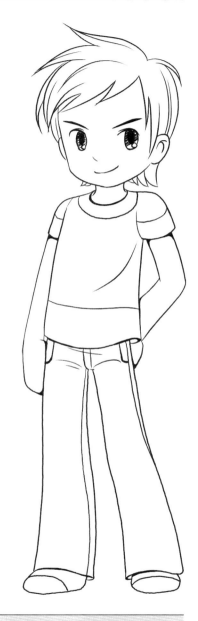

4頭身比例的人物可以透過不同的服裝設定，在Q版人物與小孩子之間隨意做變換。

練 習

● 臨摹練習

● 創作練習
發揮想像力畫出自己喜歡的服飾。

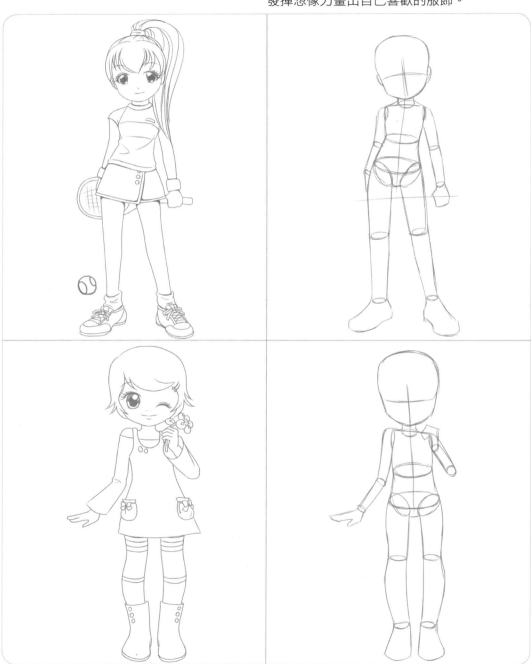

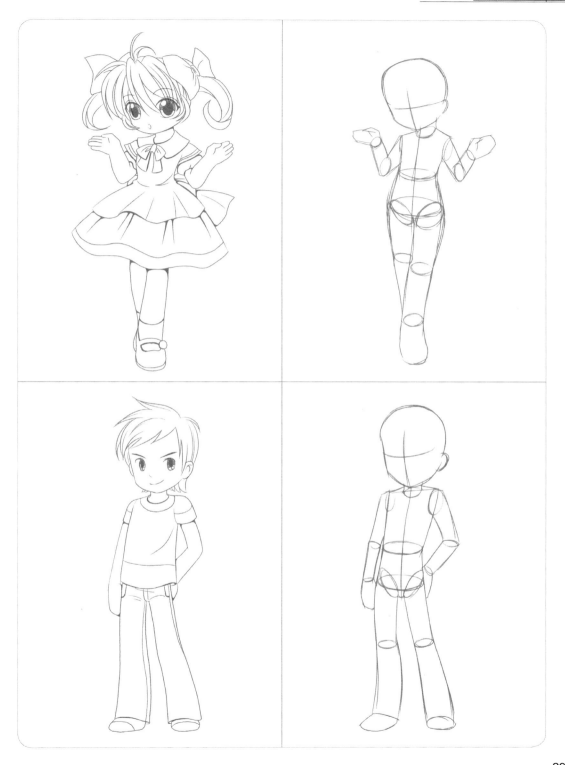

5. 3頭身

可愛的3頭身比例的Q版人物，手腳形狀已經弱化成短短的、圓圓的造型。Q版人物的服飾幾乎不受任何限制，可愛的、搞笑的、搞怪的，可以隨心所欲的設計。

◉ **構思草圖**

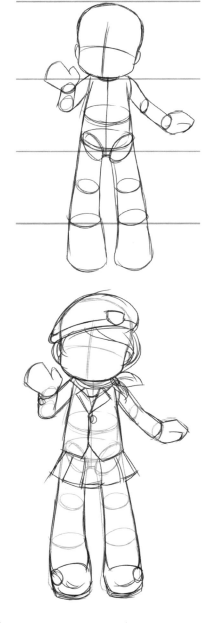

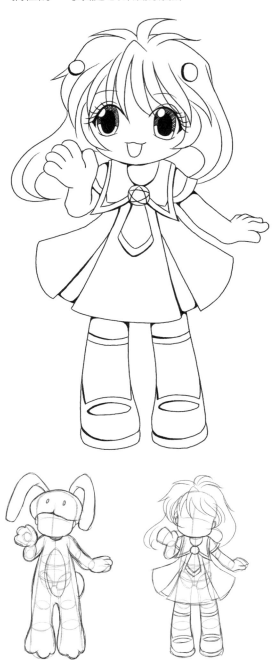

● 構思草圖

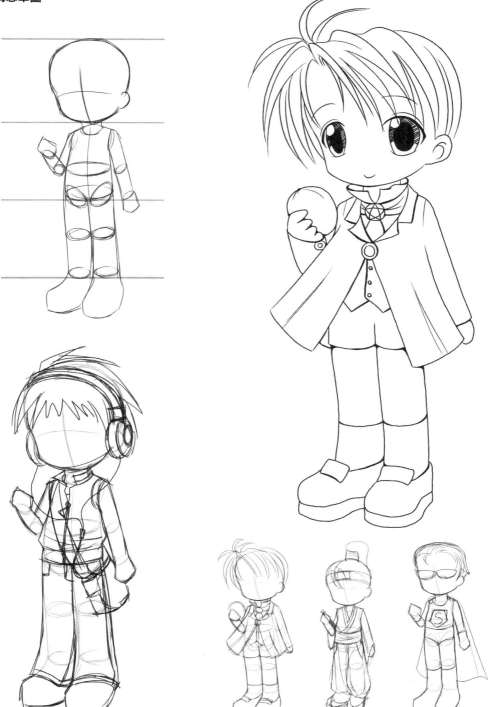

練習

● 臨摹練習　　　　　　　　　　● 創作練習
　　　　　　　　　　　　　　　　試著設計出適合3頭身人物的服飾。

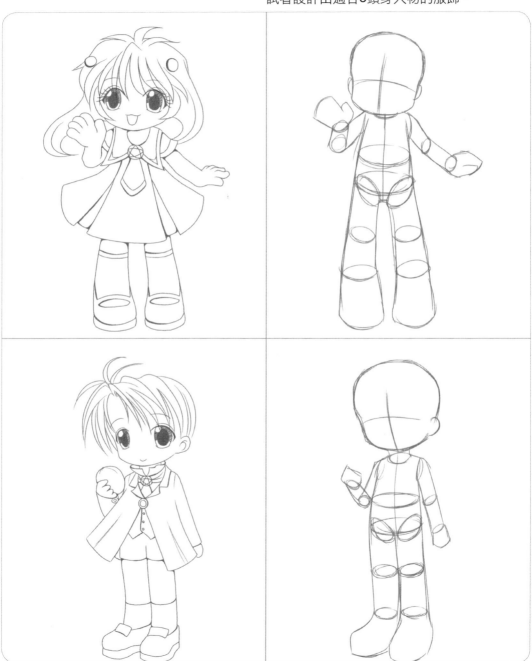

二、服裝與身體的關係

1. 緊身

　　緊身的服飾能充分體現出人物的身體曲線美。體型良好的人物適合緊身的穿著，用來表現自身的性感和活力。

服裝與身體的關係大致分為三種，緊身、合身還有寬鬆，每種都會給人不同的印象。

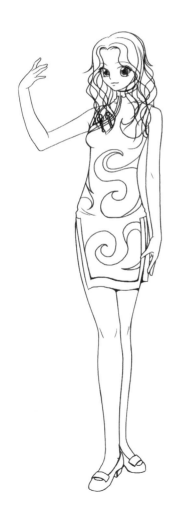

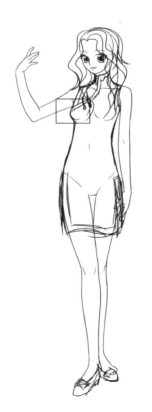

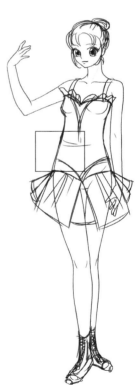

如果衣服的輪廓線條緊貼著身體的輪廓線條，中間幾乎沒有空隙，那麼胸部的形狀大小與腰部的曲線都能明顯的表現出來。

2. 合身

　　合身的服飾不僅能體現出人物的身體曲線，還具備修飾身型的作用，適合各種體型的人物。

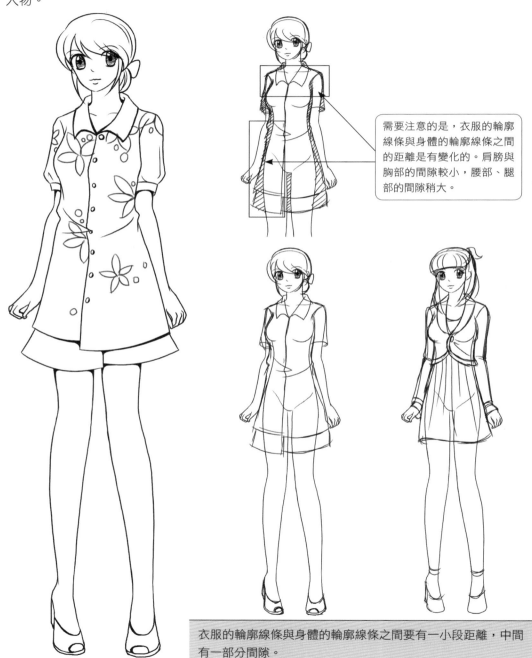

需要注意的是，衣服的輪廓線條與身體的輪廓線條之間的距離是有變化的。肩膀與胸部的間隙較小，腰部、腿部的間隙稍大。

衣服的輪廓線條與身體的輪廓線條之間要有一小段距離，中間有一部分間隙。

3. 寬鬆

寬鬆的服飾把人物的身體輪廓線條隱藏起來，看不出人物的體型，給人穩重端莊感。

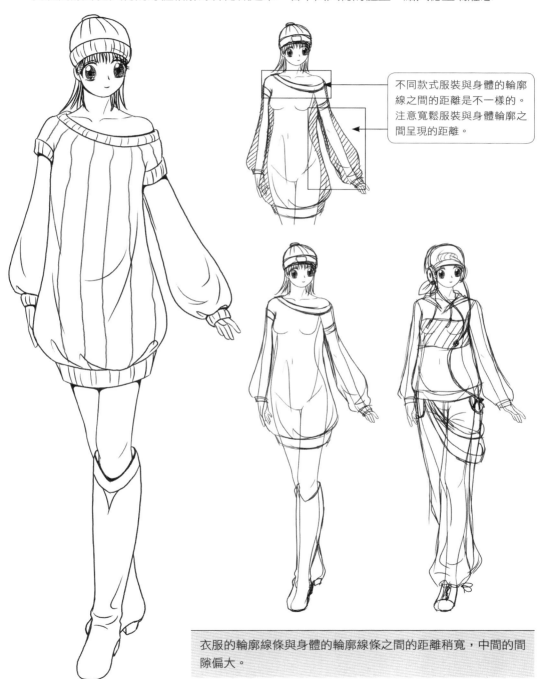

不同款式服裝與身體的輪廓線之間的距離是不一樣的。注意寬鬆服裝與身體輪廓之間呈現的距離。

衣服的輪廓線條與身體的輪廓線條之間的距離稍寬，中間的間隙偏大。

練 習

　　學習完以上知識後，先做一下臨摹練習，之後再根據自己的理解分別設計出緊身、合身與寬鬆的服裝來。

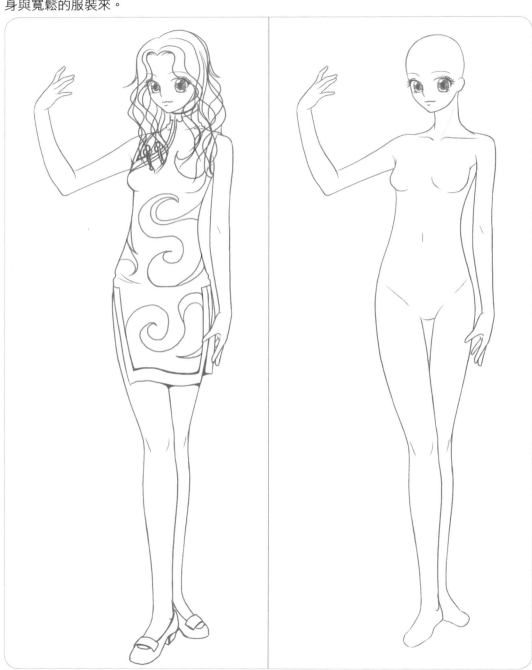

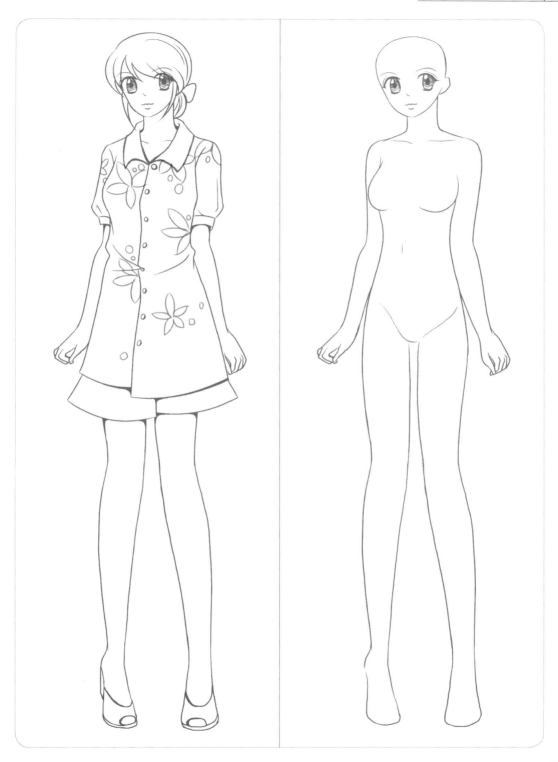

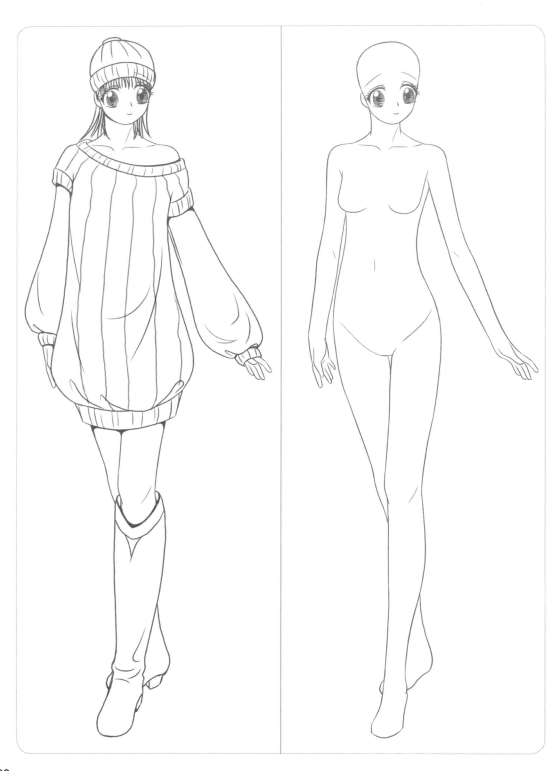

三、 透過服飾表現不同的人物

怎樣藉著服飾表現出人物的性格呢？下面我們就來學習一下吧！

　　我們就用最常見的校服和最常見的站姿為例，為大家講解一下如何巧妙的運用相同服裝的不同表現，完美的表現出人物的性格。

◉ **西裝外套加襯衫**

◉ **合身的打褶裙**

◉ 普通型

　　校服的上裝樣式沒有收腰，外套裡面的襯衫與領帶都打理得很整齊。裙子偏長，加上一般的襪子與布鞋，給人感覺比較文靜、保守，沒有特別突出的特點。

◉ 可愛型

　　校服的外套稍顯短小，領口繫個蝴蝶結，裙角向外揚起，顯得俏皮可愛。若再搭配上寬鬆的襪子和圓頭的皮鞋，可愛感頓時倍增。

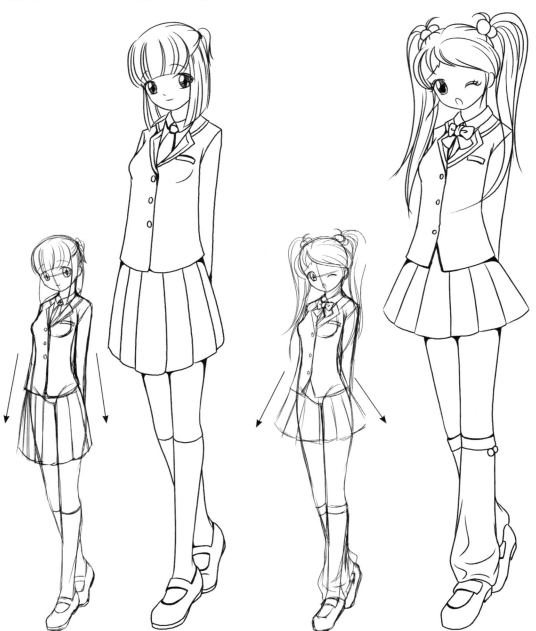

我要學漫畫6——服飾造型篇

◉ **成熟型**

校服穿得很緊身，把襯衫最上面的扣子鬆開，裙子剪得很短。搭配長襪子與露腳背的皮鞋，表現出人物成熟性感的氣質，這是性感人物穿著的共同特點。

◉ **運動型**

外套不扣扣子，隨意敞開，露出裡面的襯衫。袖子挽到手肘處，顯得很有活力。為了方便運動，下身的裙子長短適中，腳上穿著運動鞋。

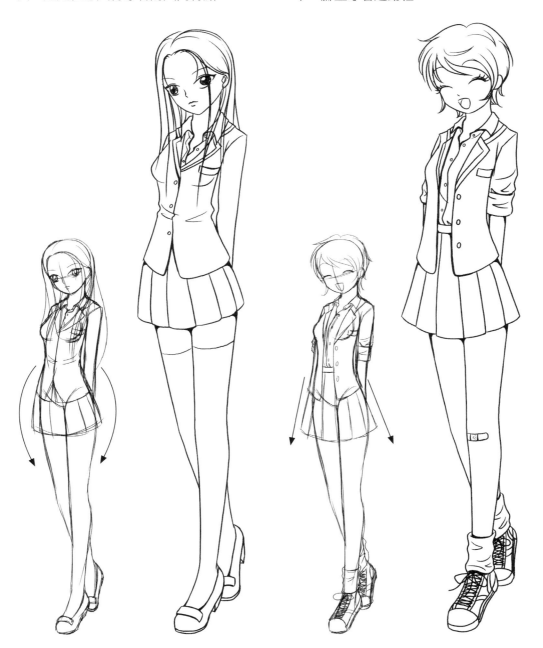

左圖為臨摹練習，右圖為創作練習。試著用相同的方式設計出不同的穿法，並表現出人物的性格。

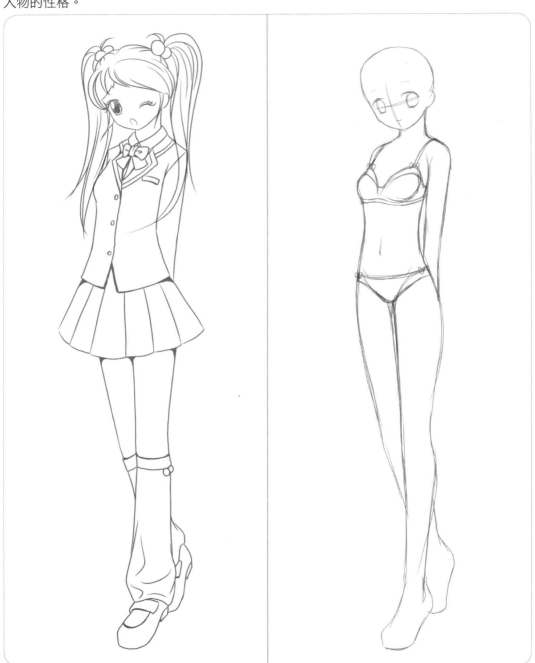

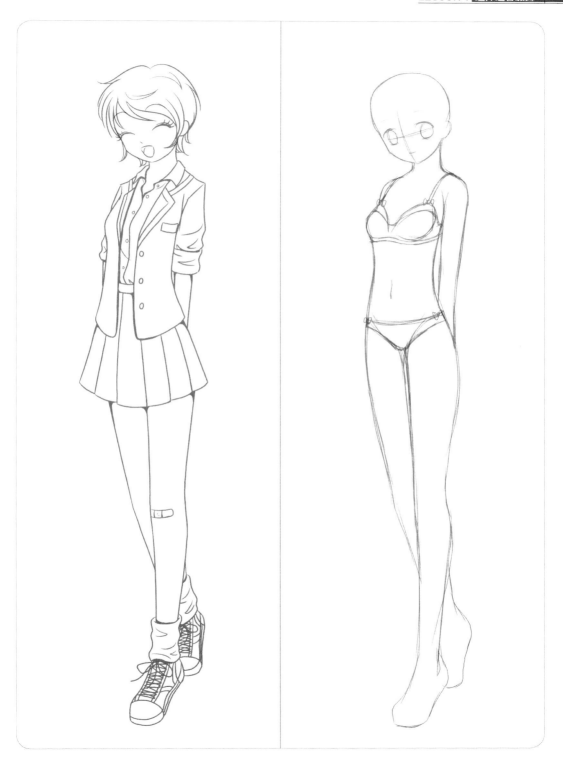

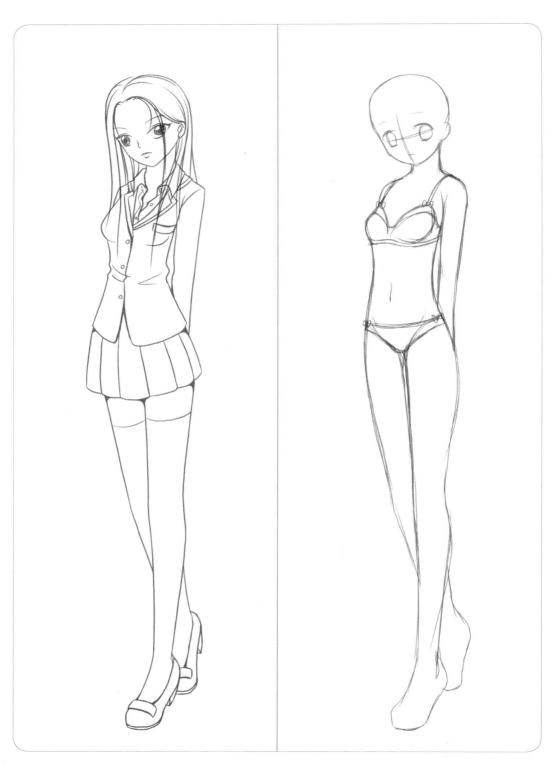

LESSON 2
服飾基礎畫法

漫畫中的服裝樣式繁多，可以比較隨意的設計出各種誇張的服飾。怎麼樣才能把頭腦裡的漂亮衣服自然的表現在紙上呢？

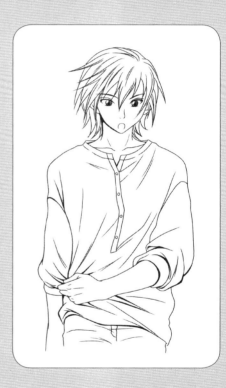

想畫出好看的衣服，除了要發揮想像力設計出好看的樣式以外，還有一個必須注意的重點就是要把衣服的褶皺處理得很恰當。下面我們就來學習如何畫出適當的褶皺。

一、 服裝褶皺的種類

服裝的褶皺看起來很複雜又很奇怪，但是仔細觀察後就會發現，其實每一種褶皺都有一定的規律。於是，我們就把服裝的褶皺歸納成以下幾種類型，接下來就來學習並請牢記它們。

◉ 下垂褶皺

褶皺特徵：垂直方向的褶皺，褶皺比較均勻、整齊。

常出現位置：裙襬、長衣的下襬、披風等。

繪製要點：線條盡量流暢，彎曲的角度不宜太大。

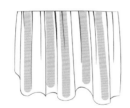

◉ 拉撐褶皺

褶皺特徵：大多出現在筒狀布上，某一點被束縛，並宛如被一種力量拉向另外一個方向，形成一層一層重疊起來的褶皺。

常出現位置：抬起的肩膀、抬起的大腿等位置。

繪製要點：注意褶皺朝一個方向重疊。

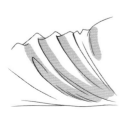

◉ 垂吊褶皺

褶皺特徵：整塊布的某一部分被拉起，形成「八」字形狀的褶皺。

常出現位置：胸部以下、肩膀等位置。

繪製要點：以弧線為主，盡量表現出很輕的感覺，越往下褶皺越少、越輕。

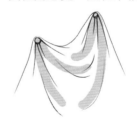

◉ 彎曲褶皺

褶皺特徵：筒狀布彎曲時出現在彎曲部的褶皺。

常出現位置：手肘與膝蓋彎曲時的內側等位置。

繪製要點：線條向一點集中，同時運用一些圈狀線條來表現。

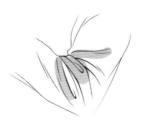

◉ 扭曲褶皺

　　褶皺特徵：當布被扭擰時出現的放射狀曲線的褶皺。

　　常出現位置：手臂前後運動時連接衣袖的位置。

　　繪製要點：沿著扭擰的相反方向畫出曲線。

◉ 集聚褶皺

　　褶皺特徵：當布被紮在一起時，褶皺集中而且密集。

　　常出現位置：腰部、收口的袖口、褲口等位置。

　　繪製要點：沿著紮口向外畫，注意密集的程度。

◉ 堆積褶皺

　　褶皺特徵：筒狀的布下垂到某物後，堆積起來形成類似彈簧狀的褶皺。

　　常出現位置：褲口、袖口、紮口以上的位置。

　　繪製要點：運用曲線畫出不交叉的叉字。

◉ 覆蓋褶皺

　　褶皺特徵：布覆蓋在某物上，顯現出物體的形狀。

　　常出現位置：胸部、膝蓋的頂端等位置。

　　繪製要點：注意布與物體完全貼合在一起的部分是沒有褶皺的，物體那部分的形狀是主要表現重點。

◉ 拉伸褶皺

　　褶皺特徵：布被較強的力量拉伸時出現的直線狀褶皺。

　　常出現位置：大多出現在動作非常誇張的人物身上的衣服上。

　　繪製要點：用直線表現，注意掌握線條的長短距離。

● 臨摹練習

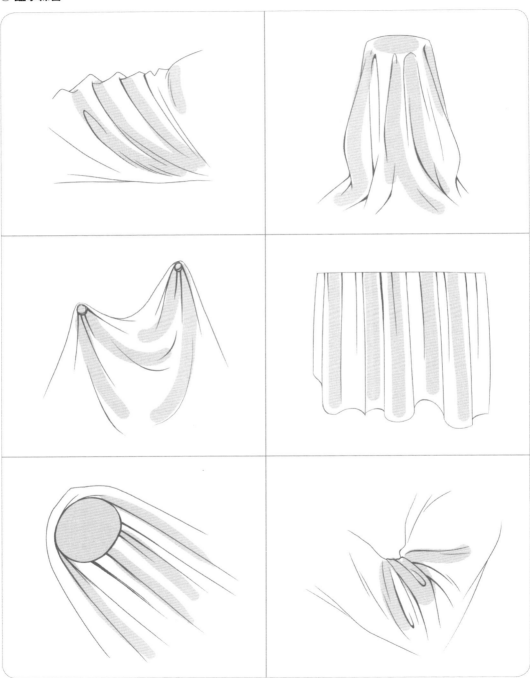

二、 褶皺的應用

什麼部位做什麼運動容易出現什麼樣的褶皺呢？

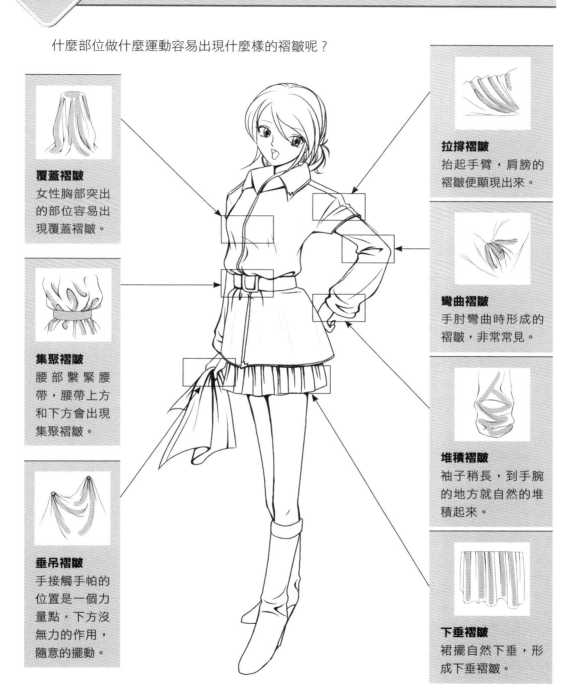

覆蓋褶皺
女性胸部突出
的部位容易出
現覆蓋褶皺。

集聚褶皺
腰部繫緊腰
帶，腰帶上方
和下方會出現
集聚褶皺。

垂吊褶皺
手接觸手帕的
位置是一個力
量點，下方沒
無力的作用，
隨意的擺動。

拉撐褶皺
抬起手臂，肩膀的
褶皺便顯現出來。

彎曲褶皺
手肘彎曲時形成的
褶皺，非常常見。

堆積褶皺
袖子稍長，到手腕
的地方就自然的堆
積起來。

下垂褶皺
裙擺自然下垂，形
成下垂褶皺。

● 臨摹練習

● 創作練習
獨立完成一幅完整的人物,繪製出正確的
服飾與褶皺。

三、褶皺的畫法

1. 柔軟褶皺

1 畫出基本的身體結構與動態。動態可以標示出褶皺形成的位置與大致形狀,所以這個步驟很重要。

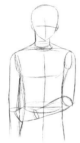

2 畫出設計好的衣服輪廓,把握好衣服的厚度與合身的程度,用概括的線條畫出輪廓上的褶皺外形。

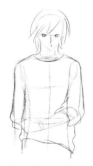

3 添加完整的衣服樣式。畫出大褶皺的方向與形狀,並添加適當的小褶皺。

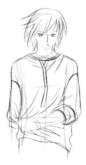

雖然褶皺的樣式很多,每個人的畫法也不大相同,不過還是要先掌握最基本的繪畫步驟,熟練後就能隨意畫了。

4 整理、清理線條,注意柔軟輕薄的布料褶皺要運用比較細的曲線表現。

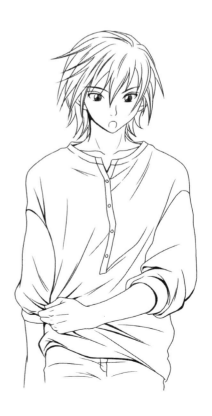

2. 硬的褶皺

1 畫出基本的身體結構與動態。動態可以指示出褶皺形成的位置與大致形狀,所以這個步驟很重要。

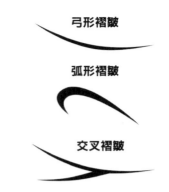

弓形褶皺

弧形褶皺

交叉褶皺

將褶皺和褶皺的交叉點以及褶皺的中間部分加粗一點,更能增強褶皺的立體感。

2 畫出設計好的衣服輪廓,把握好衣服的厚度與合身程度,用概括的線條畫出輪廓上的褶皺外形。

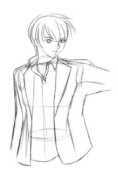

3 添加完整的衣服樣式。畫出大褶皺的方向與形狀並添加適當的小褶皺。

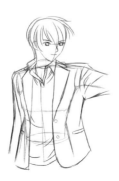

4 整理、清理線條,注意硬的布料褶皺很少,只有在動作很大的地方才會產生一些褶皺,大多運用直線來表現。

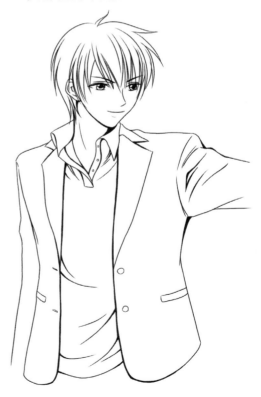

練習

● 臨摹練習

● 創作練習
試著分別畫出柔軟的褶皺與硬的褶皺。

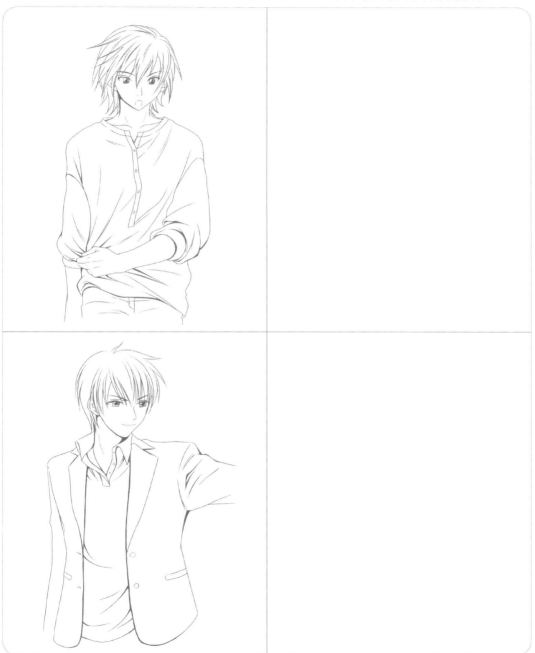

四、 常用飾品

1. 圍巾

在日常生活中，人們都會根據各自的喜好來穿著打扮。除了不可缺少的衣服、褲子、裙子等各種服裝外，還有不可忽視的飾品與道具嘟！不同的服裝搭配適當的漂亮飾品，會給人一種眼睛一亮的全新感覺，並增添無比點綴的效果，使服裝的風格更顯得突出。下面就來看看大家最常用到的一些飾品與道具吧！

◉ 寬厚的毛線圍巾

冬天用來抵禦寒冷用的圍巾。

◉ 輕薄的絲質圍巾

春秋兩季常用的圍巾，不僅具備點綴美化作用，還能抵禦涼風。

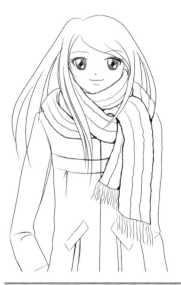

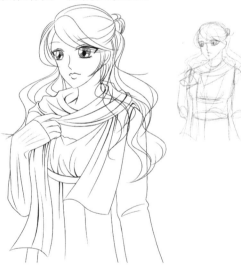

在表現毛線圍巾的時候，要注意它本身的特點。雖然不用把每一跟線都表現出來，但是要把大致的紋路畫出來。紋路和外輪廓都用小波浪線條來表現。

在畫絲質圍巾的時候要注意的是，絲質布料本身非常柔軟，並帶有下墜感。再加上本身非常薄，所以褶皺也比較多，畫的時候要用流暢的曲線來表現。

2. 眼鏡

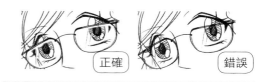

正確　錯誤

畫鏡片後面的眼睛時，被鏡片覆蓋與沒有被鏡片覆蓋的部分應該有些許差異。眼睛在鏡片邊緣部分要留有白色輪廓，越遠離鏡片邊緣越清晰，藉以表現出玻璃的效果。

● **眼鏡與頭部的關係**

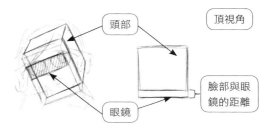

頭部

頂視角

眼鏡

臉部與眼鏡的距離

把頭部比喻成立方體，把眼鏡比喻成一個平面來幫助分析，就能明顯看出眼鏡的位置與臉部的位置是有一定距離的。眼鏡鏡面與頭部正面是平行的關係。

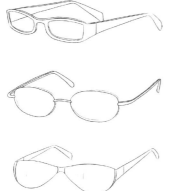

眼鏡的種類繁多，造型各不相同，大家可以選擇自己喜歡的款式來做畫。

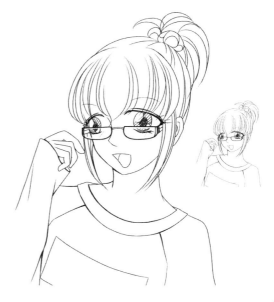

3. 帽子

● 毛線帽子

● 帽子與頭部的關係

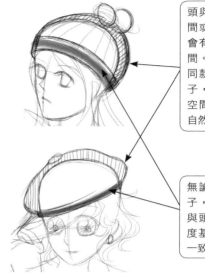

頭與帽子之間或多或少會有一些空間。戴上不同款式的帽子，這部分空間的形狀自然不同。

無論什麼帽子，帽口處與頭部的寬度基本上是一致的。

● 貝雷帽

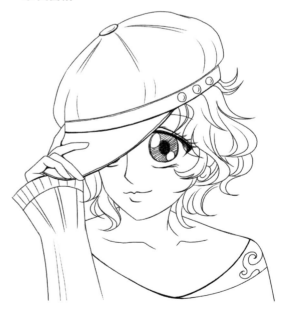

4. 包包

日常生活中，包包是絕對不可或缺的。包包除了可以用來裝隨身小物品，還具備點綴的作用。包包的種類很多，有斜背包、提包、背包、腰包、胸包等。

◉ **斜背包**

◉ **提包**

◉ **背包**

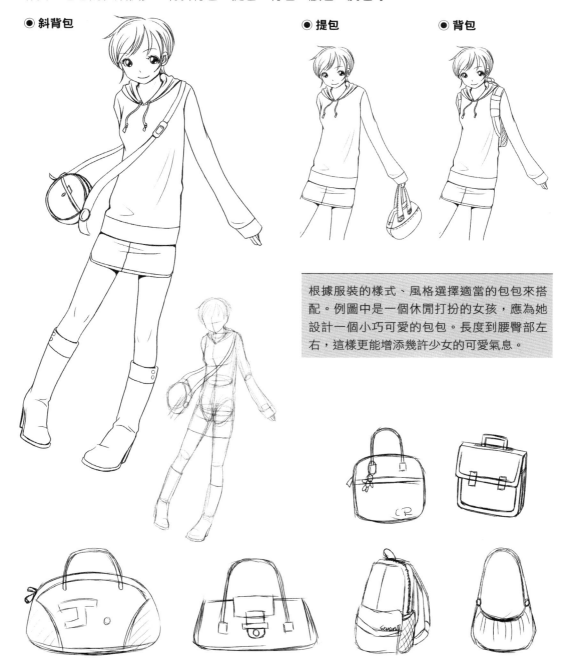

根據服裝的樣式、風格選擇適當的包包來搭配。例圖中是一個休閒打扮的女孩，應為她設計一個小巧可愛的包包。長度到腰臀部左右，這樣更能增添幾許少女的可愛氣息。

5. 其他常見飾品

除了前面講談到的圍巾、眼鏡、帽子和包包以外，還有很多常見的小飾品，如腰帶、胸針、項鏈、耳環、手鏈、髮圈、髮夾等。它們都是看起來不起眼，卻能給服飾增添無比光彩的小飾品呢！

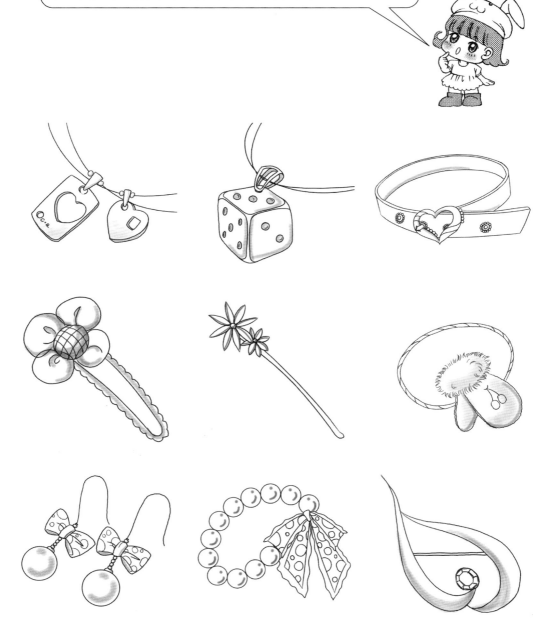

練 習

◉ 臨摹練習

◉ 創作練習
試著設計出相配又好看的帽子、圍巾、眼鏡、背包等物品。

LESSON 3
四季服飾的特點

隨著季節的變換，人們的衣著也會跟著變化，春、夏、秋、冬四季都有不同的穿衣特點。在漫畫中想要表現出四季的變化與天氣的情況時，除了用周圍的場景來表現以外，另一個很有效的方法就是透過人物的服飾來表現。

本章我們就來瞭解四季服飾有哪些特點，並學會怎樣畫出適宜的服飾來。

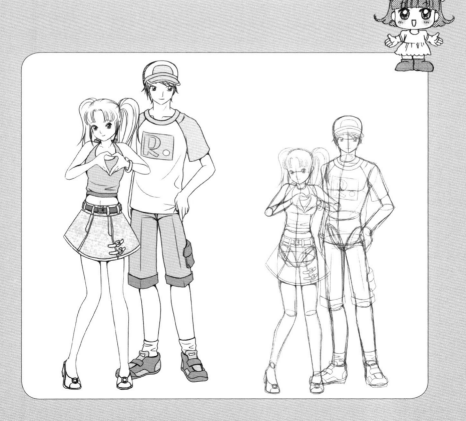

一、 春季服飾

春天的氣候非常舒適,陽光明媚,適合戶外運動。春天的服裝風格多樣,比較多變,但是共同的特點就是以輕薄材料為主,既能抵禦春季裡早晚的涼風,又不會因為運動過多而感到炎熱。

男式的春裝樣式比較簡單,主要是長袖T恤、襯衫、休閒外套等上衣,搭配牛仔褲或者休閒褲,基本的區別主要表現在服裝的花紋上。

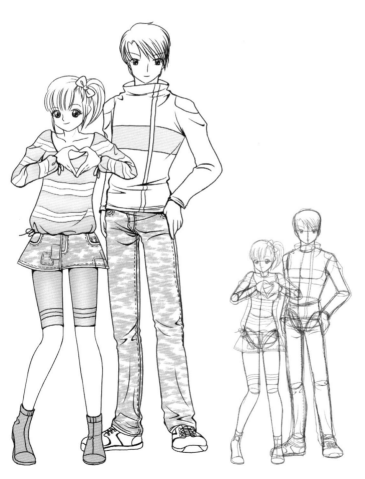

長袖的休閒單件衣服是春季的首選。

牛仔裙雖然很短,但是搭配齊膝的緊身5分褲就不會感覺到春天的涼意了。

短小的軟靴,樣式簡單,適合各種搭配。

無袖的針織上衣配上圍巾別有一番風味，既不會感覺冷也方便活動。

可愛的連衣裙也是春季很受歡迎的選擇。小荷葉花邊的衣領，袖口先收緊再散開，雙層裙襬，齊膝的長度，整體給人一種淑女的感覺。

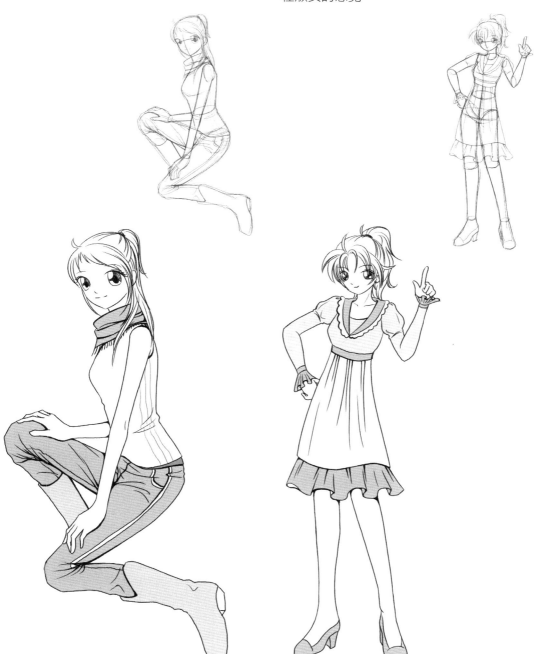

單薄的運動外套搭配短褲,加上寬寬的斜背包帶,給人活力十足的感覺。個性十足的短靴和長襪又帶有一點時尚的味道。

長袖帽T搭配牛仔長褲是時下很常見的,也是非正式裝的男式春裝首選。男式的春裝樣式變化較少。

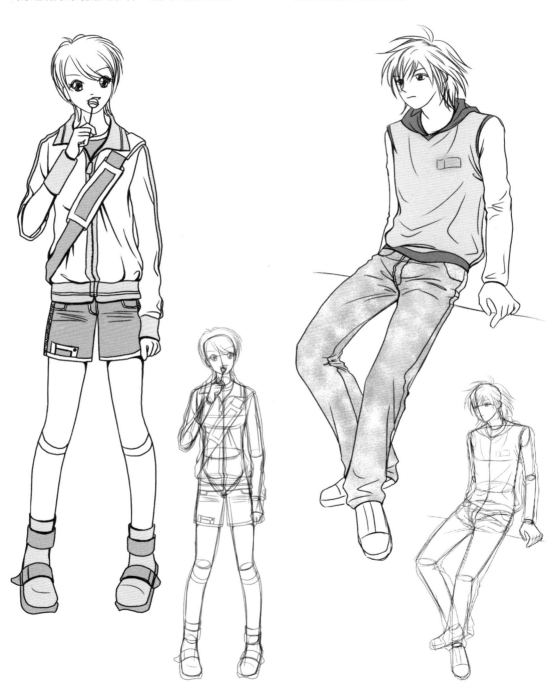

◉ **童裝**

　　把吊帶背心套在短袖T恤外面，配上可愛的5分褲和圓頭皮鞋，充分表現出小孩子文靜的一面。

　　可愛的休閒敞領長袖T恤。為了防止滑落還設計兩條肩帶，樣式顯得更加豐富。再配上打褶裙、棉襪和運動鞋，充分洋溢出小孩子可愛又好動的性格特點。

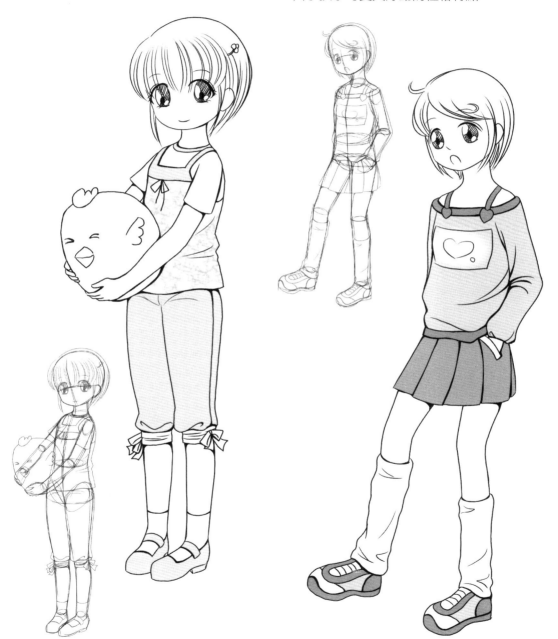

練 習

◉ 臨摹練習

◉ 創作練習
根據人物動態試著為人物添加一套漂亮的
春裝。

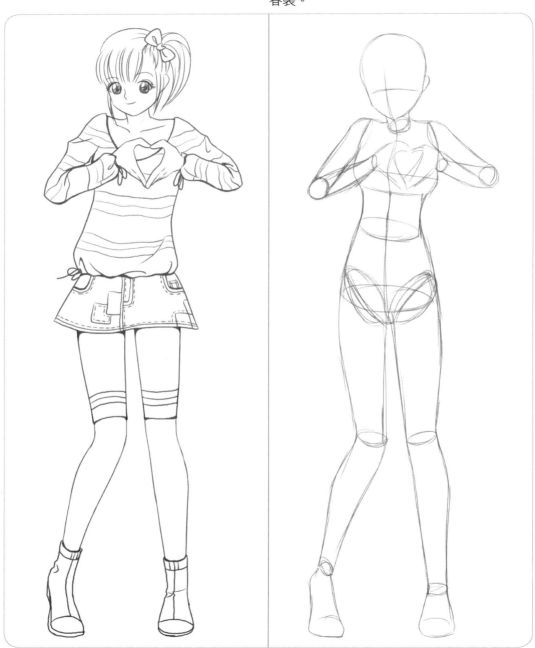

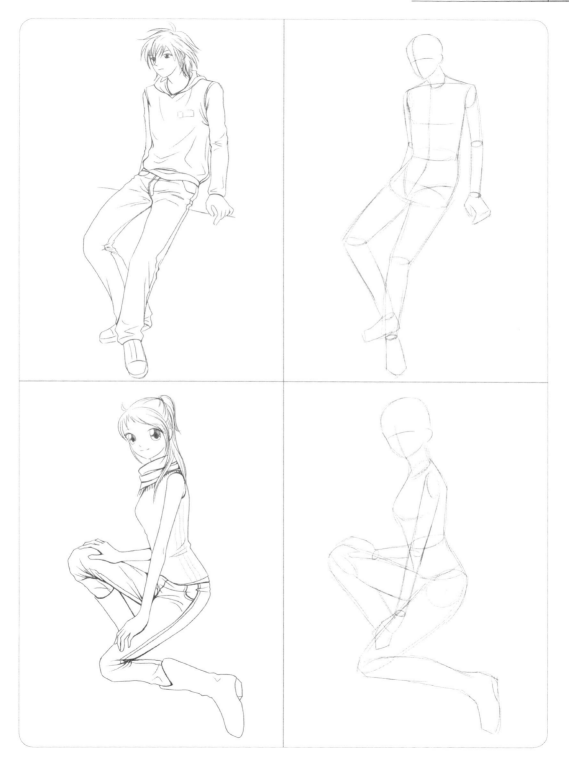

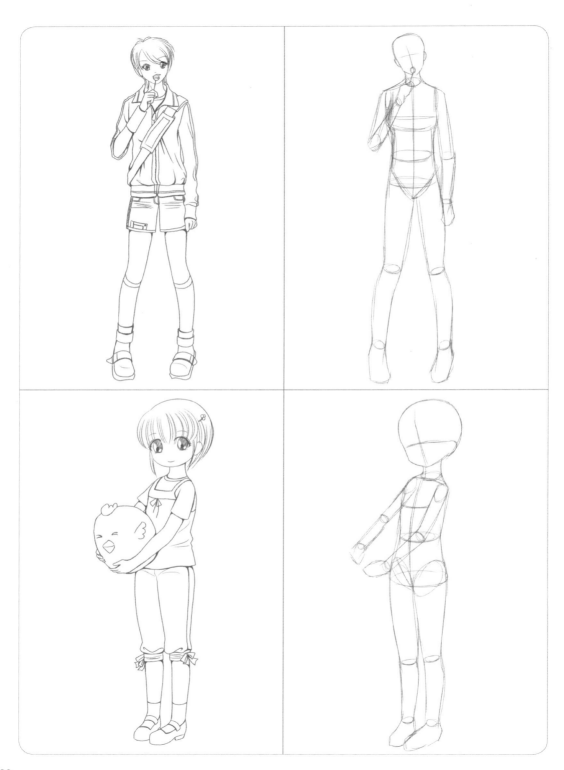

我要學漫畫6——服飾造型篇

二、 夏季服飾

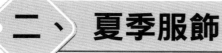

夏天天氣炎熱，陽光強烈，人們都會選擇非常輕薄、非常簡短的服飾。為了避免被太陽曬傷，也都會盡量減少不必要的戶外活動，游泳就成了炎熱的夏天裡最主要的活動之一了，所以泳裝是夏天不可或缺的服飾之一。

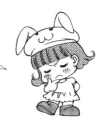

男式的夏季服裝大多以短袖T恤和休閒短褲為主，不過還是有不少男性喜歡穿牛仔褲。

吊帶小背心配上頸後的蝴蝶結，顯得更加可愛。

超短牛仔裙的樣式雖然簡單，但是有個性化的設計，給人流行時尚感。

夏季的高跟涼鞋樣式繁多，可以根據自己的喜好與適合的搭配隨意選擇。

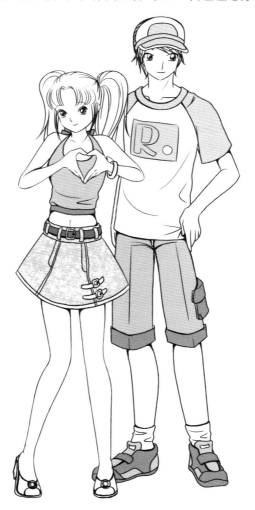

鴨舌帽是男孩子最喜歡的飾品之一，既能遮擋刺眼的陽光又能發揮裝飾的效果。

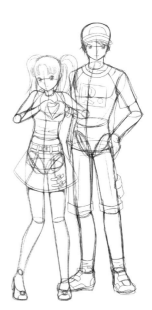

短袖T恤外面套上一件無袖的絲質連衣裙，搭配出與眾不同的夏季風格，給人十足的淑女感覺。

抹胸式的小外衣搭配超短裙，胸前和裙子上都有個性化的小配飾，給人涼爽又時尚的感覺。

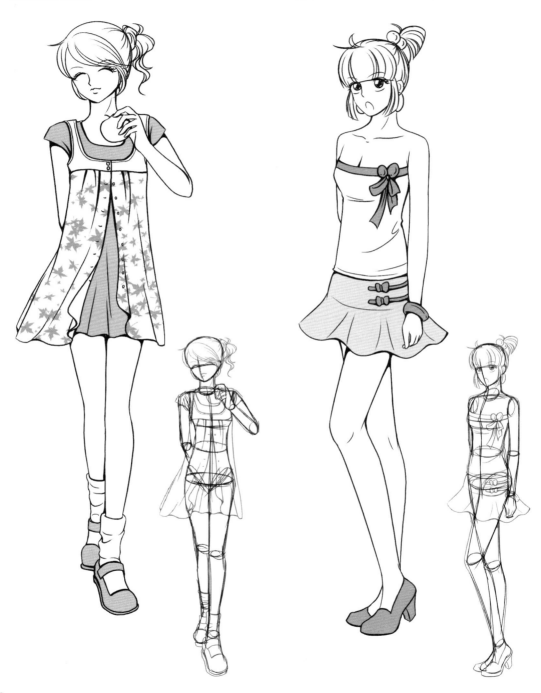

夏季裡最常見的連衣裙，裙襬又大又長，樣式簡單，看起來既美麗又大方。但就因為這種簡單反而讓它格外受歡迎。

寬大的短袖T恤加上過膝的休閒7分褲，是夏日裡男孩子的最愛。夏日裡陣雨很多，說下雨就下雨，出門別忘了帶把傘。

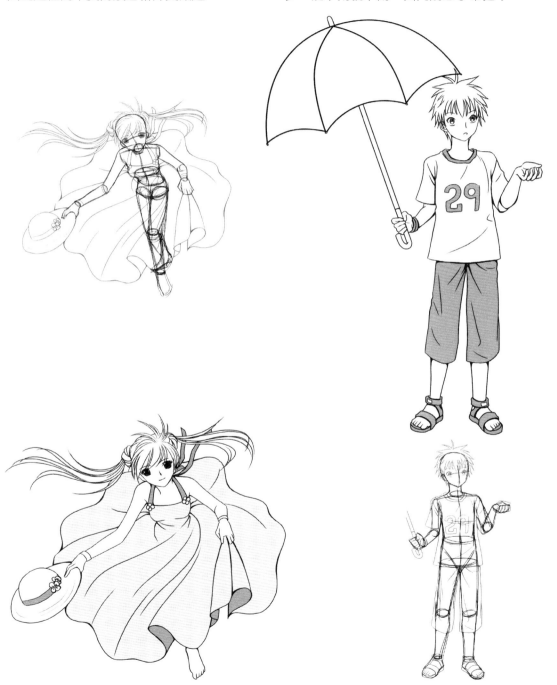

● 童裝

　　小女生的吊帶連身裙，上面有滿佈心形圖案。肩帶配上可愛的花邊，裙角還有一圈多褶皺的花邊，活潑又可愛。

　　同樣是連身裙，短短的衣袖和大大的圓翻領同樣不失可愛感覺。

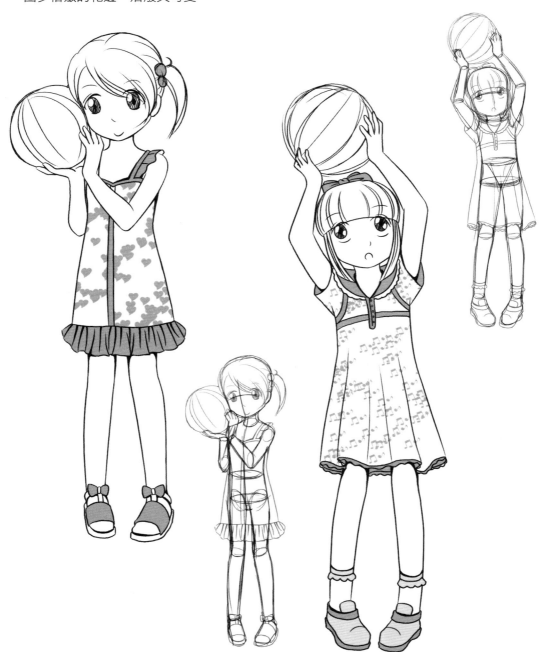

◉ **泳裝**

　　分為上下兩件式的泳裝，特點是腰間的小圍裙。

　　連身的可愛泳裝，整體樣式很簡單，但是腰間的一圈荷葉邊和兩側的蝴蝶結很有特色。

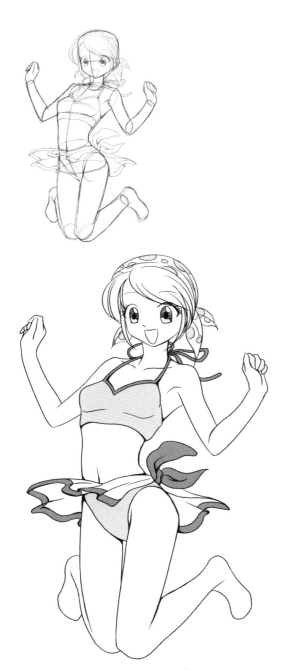

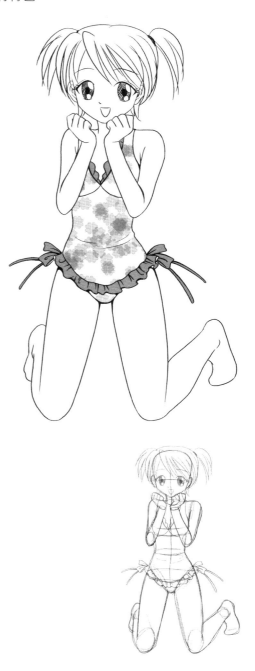

練 習

● 臨摹練習

● 創作練習

試著為人物設計出各種涼爽的夏裝。

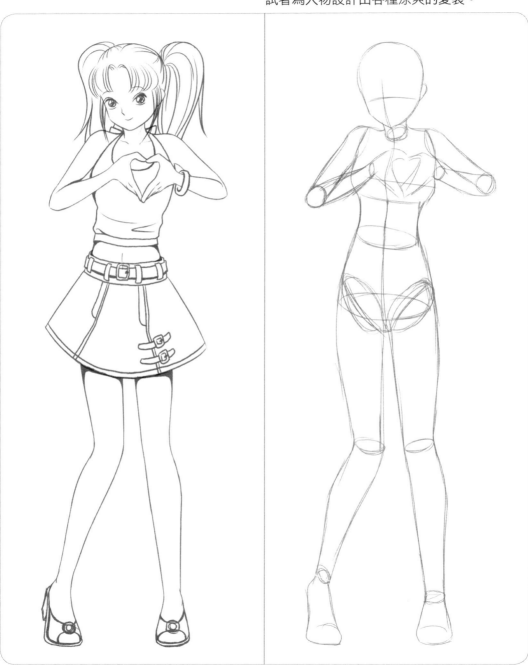

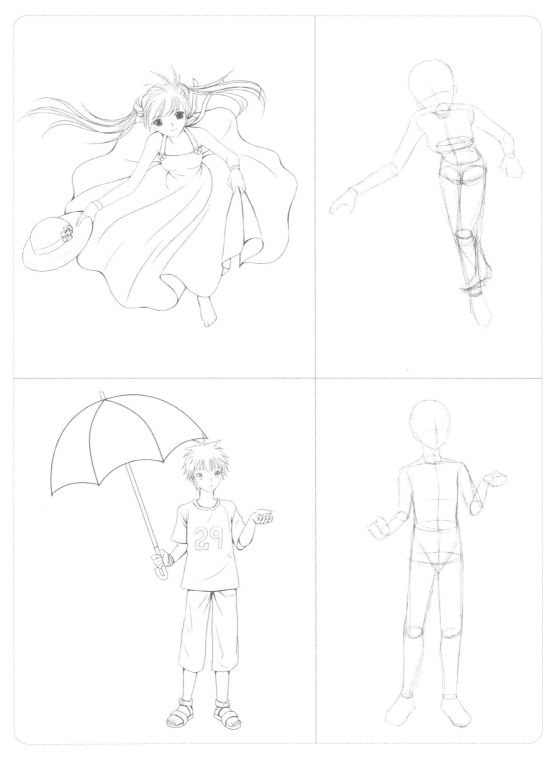

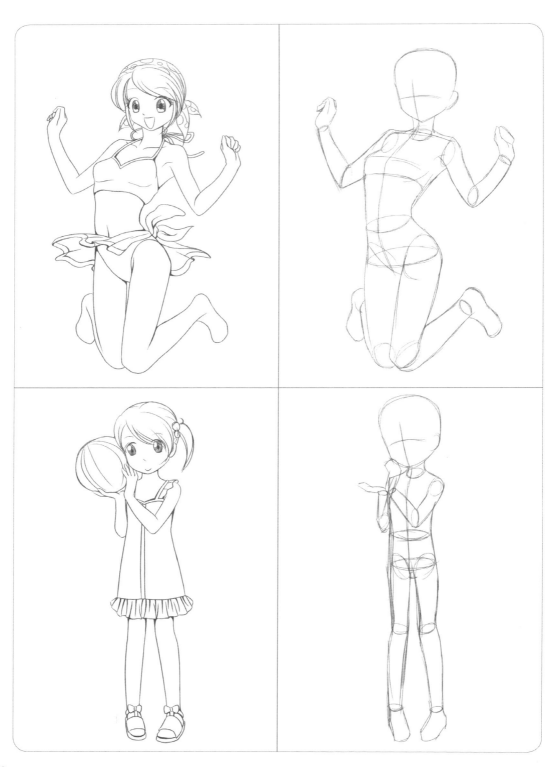

三、 秋季服飾

秋天天氣轉涼，秋季的服飾款式與春季很相似。但不同的是，春天裡通常陽光比較充足，相對暖和很多。而秋日裡常吹起涼風，給人的感覺比較冷，所以秋季的服裝大都以長袖為主，外套、圍巾、風衣都是不可或缺的。

　　T恤外面加上長袖外套，可以是牛仔外套，也可以是長袖的襯衫或者其他休閒外套，這些都是男性很喜歡的搭選擇。而褲子同樣仍然以牛仔褲或者休閒褲為首選。

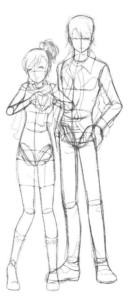

長袖針織衫搭配圍巾，圍巾隨意披在肩膀上，既能抵禦冷風又能展現出女性優美的身體輪廓曲線。

中長筒靴子可遮擋住小腿，發揮保暖的作用。

休閒的秋裝，T恤搭配背帶牛仔褲，無論男女都很適合。注意牛仔布料的質感表現。

很淑女的裙子，上面有小碎花圖案。裙子比較長，能抵擋秋天的涼風。

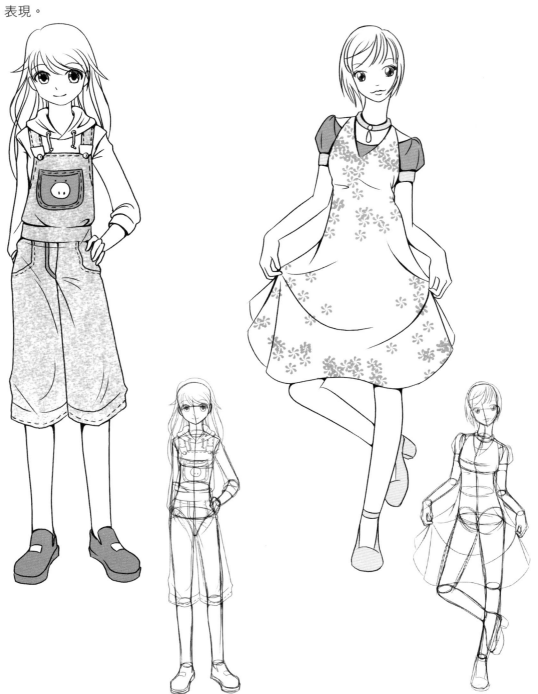

我要學漫畫6——服飾造型篇

最常見的休閒裝搭配，無論男女都很適合。秋天也常有雨水，出門最好帶把傘。

中長款風衣是秋季裡很常見的服裝，穿起來給人帥氣、瀟灑的感覺。

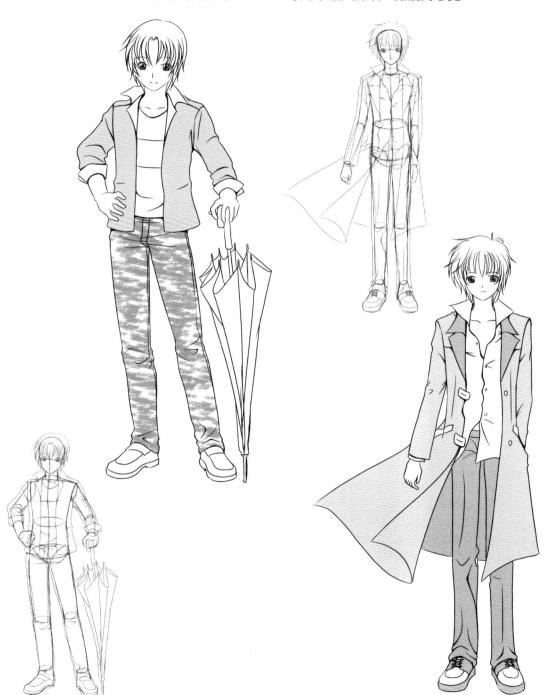

● **童裝**

高腰的小外套、連身裙、過膝的休閒
褲，這樣的搭配雖然顯得複雜了點，不過
卻大大增添了小孩子俏皮的特點。

典型的乖小孩造型，大翻領的長袖衣
服搭配小短裙，給人小巧可愛的感覺。

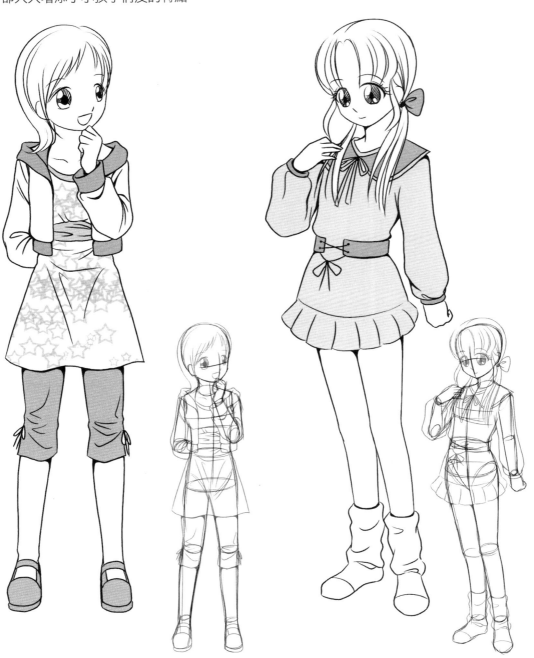

● 臨摹練習

● 創作練習
試著畫出不同的秋裝。

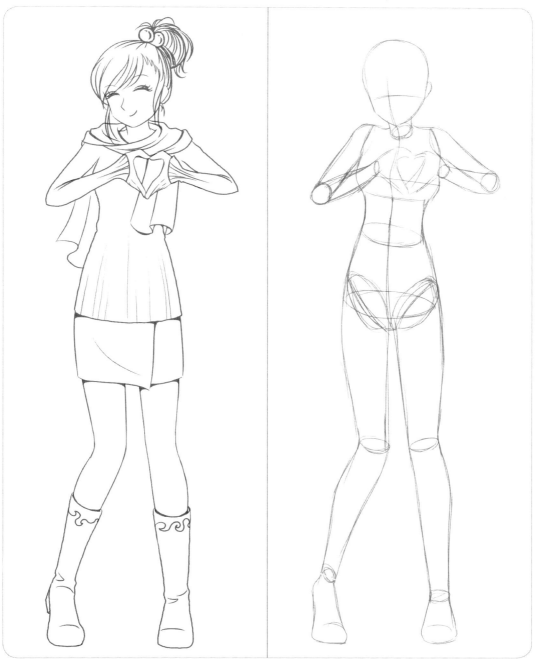

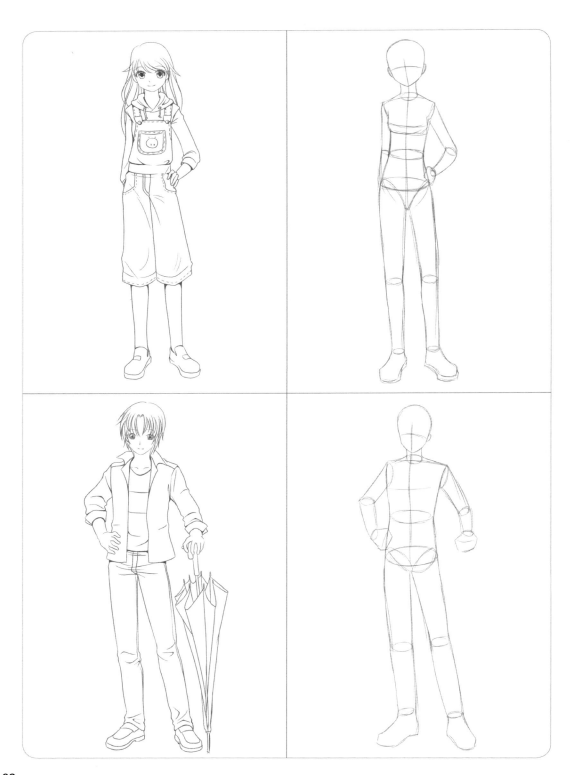

四、 冬季服飾

冬季的服飾與夏季完全相反。冬天的天氣非常寒冷，為了抵禦寒冷，通常都會選擇比較厚重又非常保暖的衣服，如毛衣、大衣、羽絨服等。同時，還會選擇帽子、圍巾等各種保暖的飾品。

抵禦寒冷的毛線帽子和圍巾。把圍巾繫在頸後，表現出人物的俏皮與可愛。

圓形翻領的外套毛衣，衣長及於大腿，有收邊，與衣領相呼應。袖口和衣服下方都有可愛的圖案。

長靴口和襪子口都有可愛的小蝴蝶結。

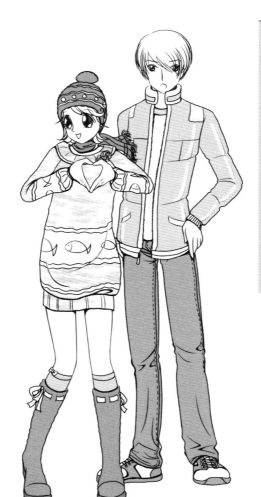

多數男性都比較喜歡簡單的款式。高領的羽絨服雖然樣式簡單，但是高高的衣領很有個性，還可以產生保暖的作用。注意羽絨服的表面比較光滑，應表現出一些平滑的高光。

冬季裡的小洋裝再搭配貝雷帽與毛手套，顯得可愛勁十足。

上身是「V」領毛衣搭配帽子與圍巾，下身是可愛的打褶裙與緊身褲，即使是在寒冷的冬天也很有活力。

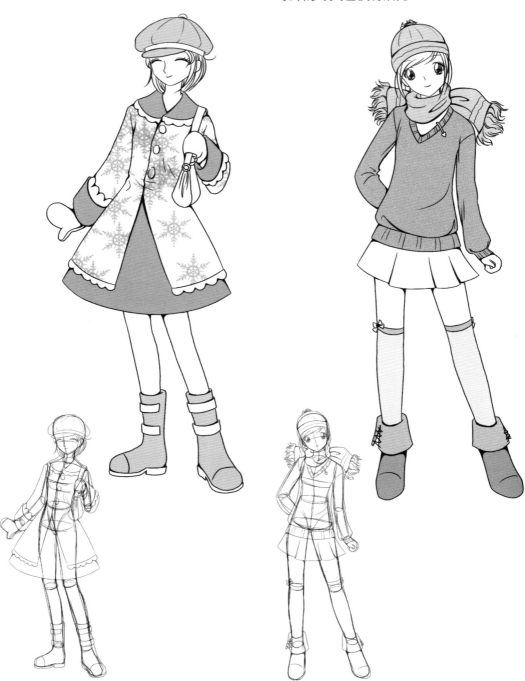

我要學漫畫6——服飾造型篇

連身裙外面搭配一件毛衣外套，寬寬長長的大圍巾隨意披在肩上，還有一個休閒的手提包和一雙長靴，給人休閒的感覺。

夾克上衣搭配牛仔褲，看似簡單又平凡，但是夾克的雙釦領頗有個性。圍巾很短，圍在外衣裡面，是典型的男性穿法。

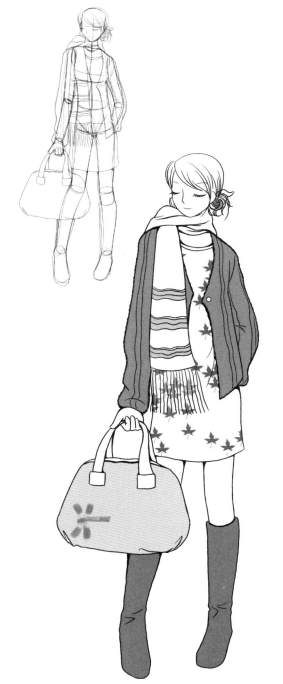

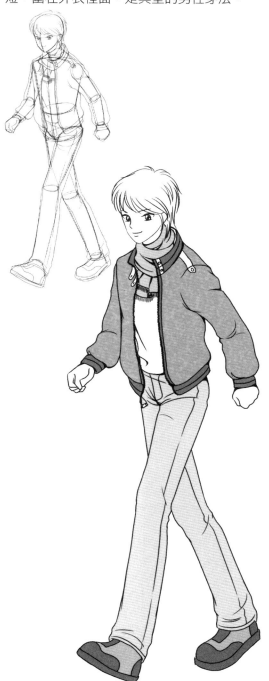

● 童裝

　　帶有帽子的尼龍大衣，釦子的設計較
具特色，非常可愛。注意大衣材料上面的
紋理表現。

　　帶帽子的大衣樣式很簡單，但是帽子、
袖口和衣服的邊緣有一圈毛，增添幾許溫暖
的感覺。

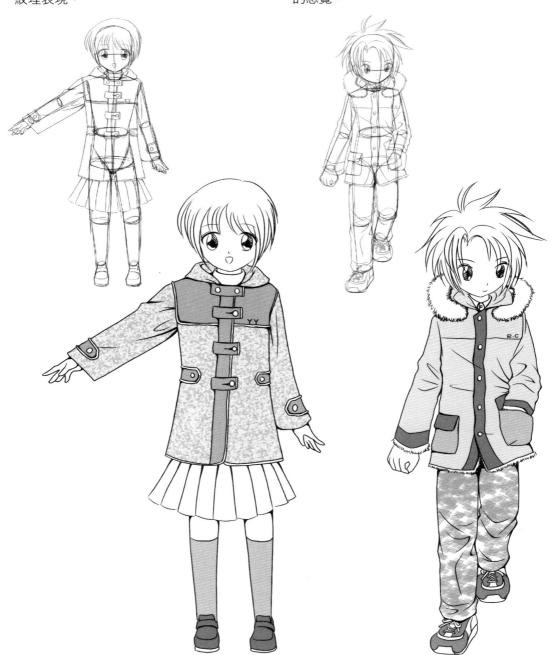

練習

◉ 臨摹練習

◉ 創作練習
為人物設計出各種好看的冬裝款式。

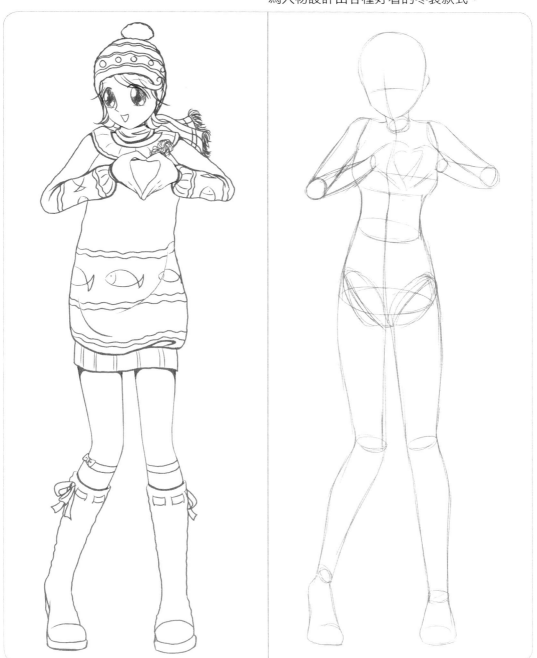

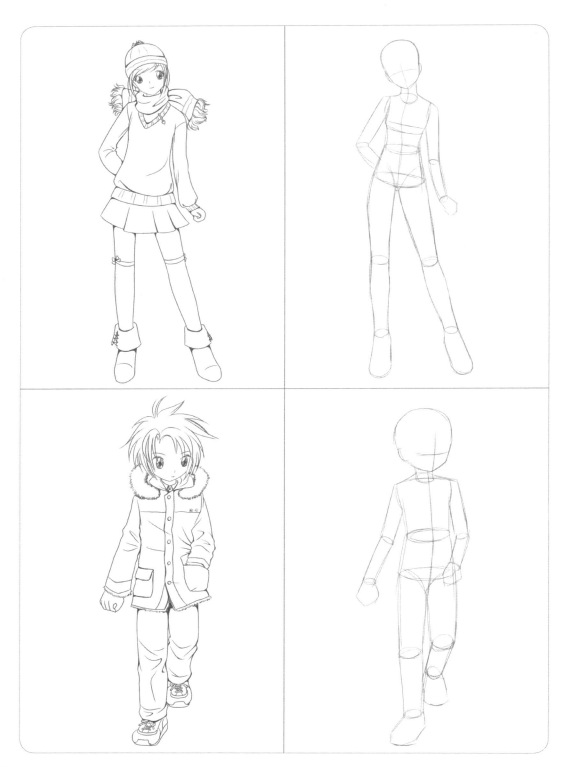

LESSON 4
人物造型與服飾

在前面幾個章節中，我們分別學習了服裝的基本畫法與四季服裝的特點，在這一章節裡我們就來綜合學習一下人物造型與服飾的關係及搭配要訣。
以下讓我們根據校服、休閒服飾、可愛服飾、淑女服飾、禮服、民族服飾、運動服飾等服裝的分類知識，為大家做詳細的說明與講解。

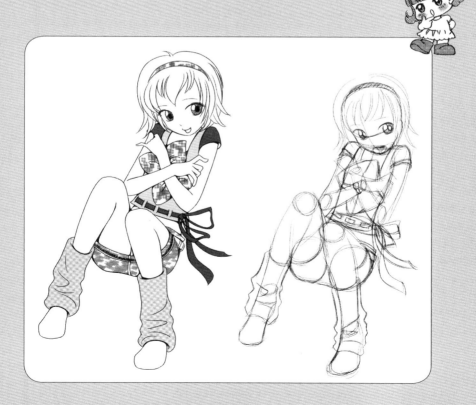

一、 校服

校服是最為常見的服裝之一,是每個人學生時代的回憶。校服的樣式通常不會很複雜,但是不同的校服在設計上都會有自己的某些特色。

1. 春夏季校服

1 準確畫出人物的結構、動態。

2 設計出一套合適的校服,畫出校服的大致外形。

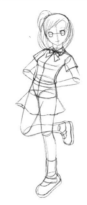

4 清稿描線。要注意的是,其中每一個步驟都是在反覆的修改與調整中完成的,最後添加適當的顏色效果。

對於活潑可愛的學生,無論是動態上還是校服的選擇上,都要能表現出活力有生氣才算造型成功。

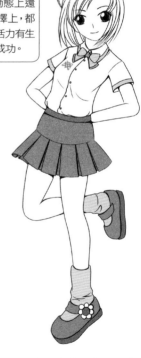

3 畫出服裝上更多的細節部位,其中包括樣式、褶皺等。

合身的襯衫距離身體有一小段距離。

注意褶皺裙與身體的關係,越往下裙襬離身體越遠。

對於樣式普通的校服來說,頭飾、蝴蝶結、鞋子或者其他飾品都可以隨意搭配。搭配要恰當得宜,千萬不可太過誇張。

春夏季的校服。短袖的襯衫與小短裙的搭配是最常見不過了。樣式雖然非常簡單,但是完全不影響它在學生心目中受歡迎的程度。

2. 秋冬季校服

1 為人物設計出文靜的坐姿，準確畫出人物的結構動態。注意把視角稍做調整，微微的俯視更能給人悠閒、安靜的感覺。

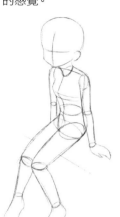

2 設計出一套合適的校服，畫出校服的大致外形。

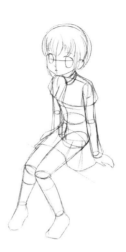

4 清稿描線，注意線條的變化要豐富，最後添加上適當的顏色效果。

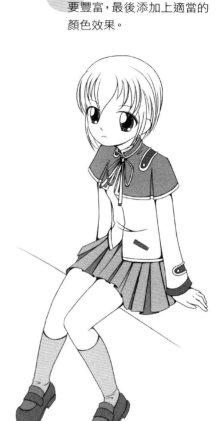

3 一邊修整一邊畫出服裝上更多的細節部位，其中包括樣式、褶皺等。

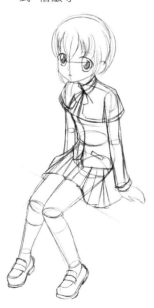

想要表現出文靜的學生氣息，服裝款式上不宜過度誇張或張揚，適合比較保守一點的風格。

肩膀上的小披風很有特色，是整套校服的亮點。

秋冬季節的校服。長袖外套由於布料比較保暖、比較硬，所以褶皺很少，看起來非常整齊。肩膀上的小披風也具備抵禦寒冷的作用。百褶裙是學生校服的代表，無論上衣怎麼變化，裙子大多還是以可愛的百褶裙為主。

練習

● 臨摹練習

● 創作練習
試著設計出不同款式的校服。

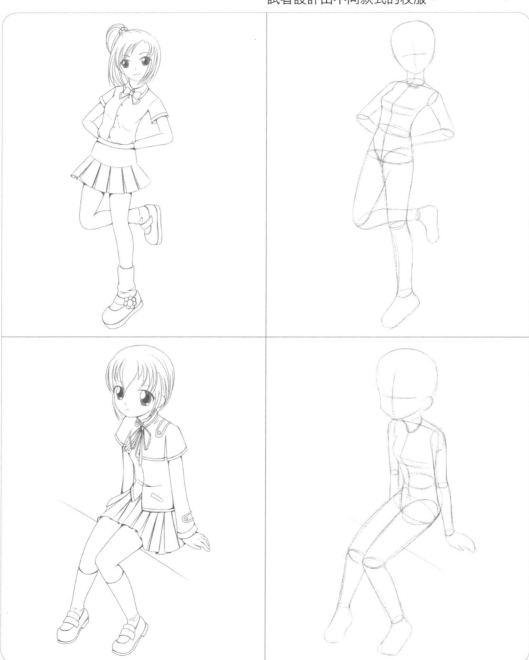

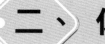

二、 休閒服飾

1. 時尚休閒服

休閒服飾不僅最常見也是最受歡迎的服飾，無論男女老少，無論在家還是在外，無論玩耍還是運動，都可以選擇休閒服飾。

春夏季的休閒裝。一般都是無袖的緊身T恤，使人顯得非常有精神、有活力。上衣腰部右側有半條帶子穿插在衣服中，格外顯得有個性。搭配休閒褲、運動鞋、腰包、還有手飾，使整個造型體現出時尚又有活力的感覺。

1 單手高舉過頭的伸展動作。

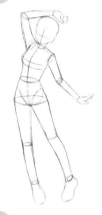

2 設計出一套合適的休閒服，畫出大致的外觀輪廓。

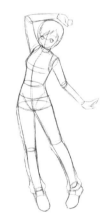

4 清稿描線。注意線條必須流暢自然，最後添加上好看的顏色效果。

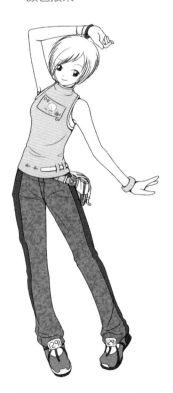

3 一邊調整一邊畫出服裝上更多的細節部位，其中包括樣式、褶皺等。

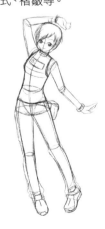

略為緊身的T恤，與身體緊貼在一起。

褲腳很自然的形成堆積褶皺。

以帶一點時尚味道的休閒裝為主題。

93

2. 嘻哈休閒服

　　秋冬季節的嘻哈休閒服。頭巾、帶帽寬袖的T恤既是嘻哈風格的代表之一，也是時下休閒風格的一種。搭配寬褲管的超大褲子與休閒運動鞋，既顯示出休閒式的嘻哈風又一點都不會顯得誇張。

1 瀟灑的坐姿。故意製造出身體與腿腳的大小差，強調了透視關係，使人物更具有視覺衝擊效果。

2 設計一套嘻哈風格的休閒裝，畫出大致輪廓。

3 仔細觀察服飾的形狀是否正確，修改、調整寬大服飾的外觀輪廓，添加細節、褶皺。

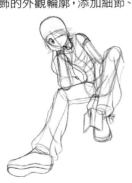

4 清理草稿，仔細描線。在描線的過程中還要及時修整不準確的地方，最後添加上自己喜歡的顏色效果。

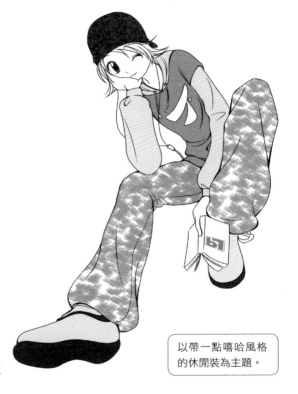

以帶一點嘻哈風格的休閒裝為主題。

注意寬大的服飾與身體之間的距離比較大，如圖中的陰影部分。

3. 可愛休閒服

普通的休閒裝。無袖上衣搭配牛仔裙，既簡潔又方便，是大多數女生喜愛的穿法。

1 普通的站立動作，注意人體
結構的準確。

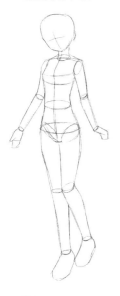

2 設計出一套休閒裝，畫出大
致輪廓。

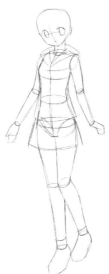

4 對草稿進行清理，描出正確
的線條，最後添加適當的顏
色效果。

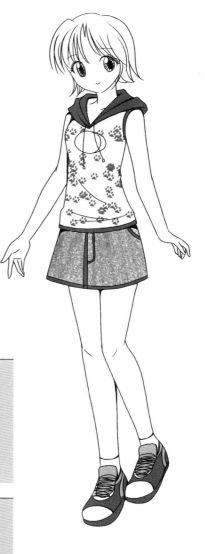

3 畫出休閒服的細節，表現出
具體樣式。

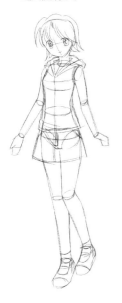

注意肩膀上的帽子是有一定厚度的，它的外輪廓線條需高出肩膀一定距離。

整體褶皺比較少、用簡單的曲線在合適的位置畫出褶皺，給人整潔、輕鬆的感覺。

4. 淑女休閒服

1 將人物動態準確的畫出來,注意仰視的角度。

2 畫出衣服的外觀輪廓,注意衣服與身體之間的距離。

3 畫出衣服的細節與褶皺,修整樣式形狀。

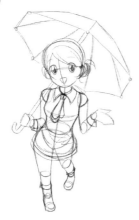

4 反覆修改之後再仔細描線,注意透視關係,最後添加適當的顏色效果。

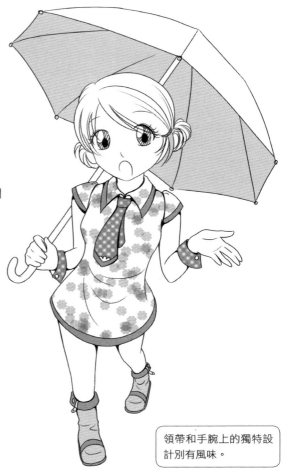

領帶和手腕上的獨特設計別有風味。

短袖的設計比較特別,陰影部分為袖子與肩膀之間的距離。這種衣袖看起來小巧可愛。

練習

● 臨摹練習

● 創作練習
試著畫出不同風格的休閒裝。

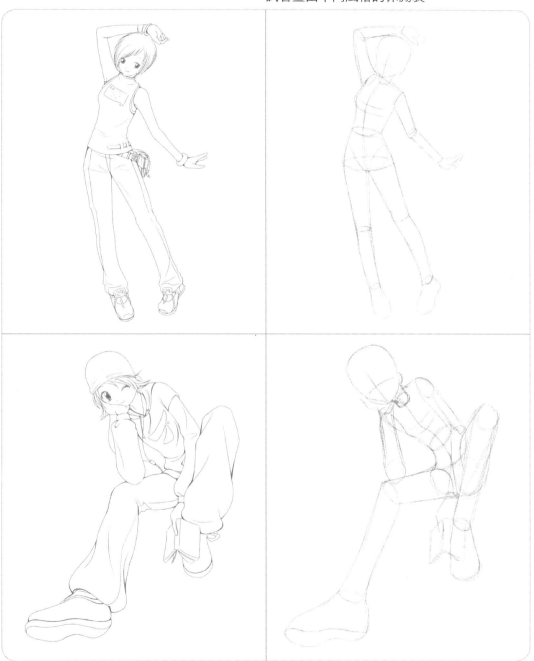

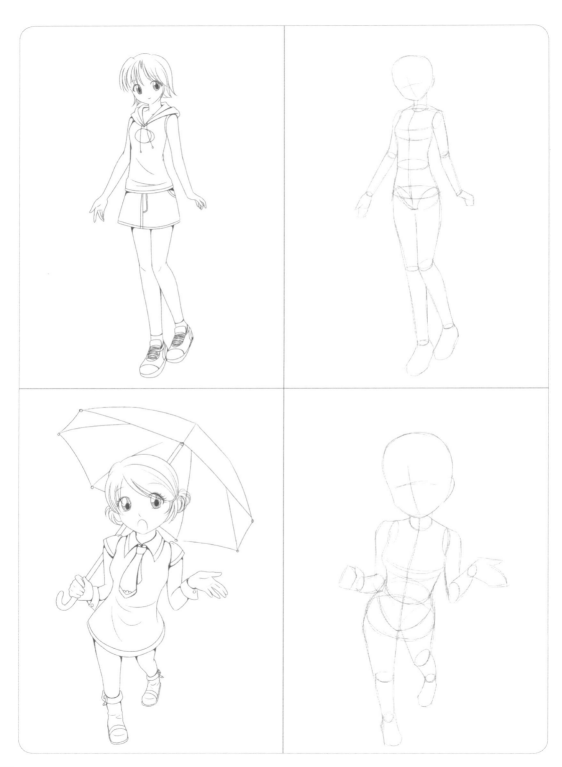

我要學漫畫6——服飾造型篇

三、可愛服飾

1. 乖巧可愛服飾

可愛的服飾非常受女孩子的喜愛。

在進行人物造型的時候,一定要考慮到整體性。人物的動態、服飾以及表情、髮型等,都要表現出與整體造型相呼應的可愛。

1 準確畫出人物的結構動態,注意動作造型要可愛。

2 在人物結構圖上畫出服裝輪廓線,注意腿部抬起時裙子的形狀。

4 清稿描線,要注意多觀察多修改,最後添加上可愛的顏色效果。

3 細化人物整個細節部分,添加衣服樣式與褶皺。

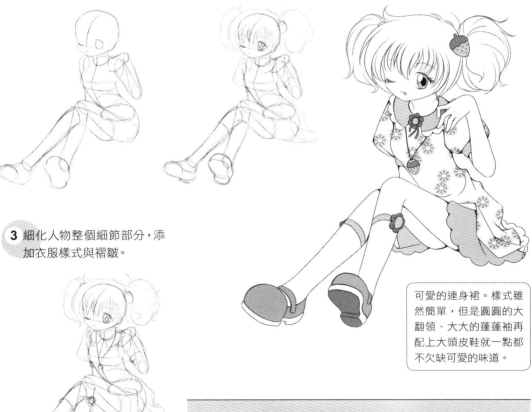

可愛的連身裙。樣式雖然簡單,但是圓圓的大翻領、大大的蓬蓬袖再配上大頭皮鞋就一點都不欠缺可愛的味道。

注意腰部的褶皺盡量簡化,要畫得自然,才能使人物坐下時的衣裙同樣保持美觀,不會因為出現太多褶皺而顯得累贅不美觀。

2. 俏皮可愛服飾

1 準確畫出人物的結構動態，注意動作造型的可愛。

2 設計出服裝樣式，畫出大致外形。

4 清理線稿後描線，注意修改不恰當的細節，最後添加適當的顏色效果。

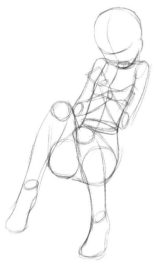

3 邊考慮服裝樣式邊畫出細節。

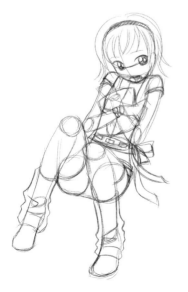

注意人物腿部的結構。由於角度是幾乎處於正面，動作為雙腿彎曲，所以雙腿的位置和形狀不太好控制。在畫草稿的時候就一定要用輔助線來幫助結構的把握，這樣後期的描線才能順利進行。

 由於人物手臂對墊子的擠壓，墊子形成一些小褶皺。需要注意的是，畫褶皺時它的起點都是從手臂開始的。

3. 簡單可愛服飾

1 首先將拉裙子的動態準確的畫出來。

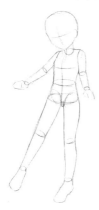

2 設計出服裝樣式,畫出大致外形。

3 添加細節與褶皺。

4 描線時注意線條的粗細變化,最後添加上適當的顏色效果。

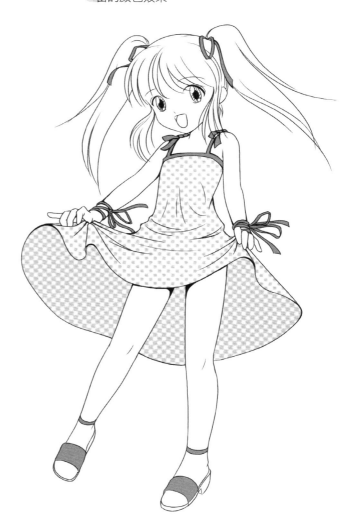

吊帶樣式的連身裙清爽簡潔。肩膀上用兩個蝴蝶結作點綴,手腕和頭髮上綁有絲帶,有一點點飄逸的感覺。

 注意手撩起裙子的時候,褶皺的形狀會以手部為中心向周圍發散開來。

練 習

◉ 臨摹練習

◉ 創作練習
發揮想像力畫出自己喜歡的可愛衣服。

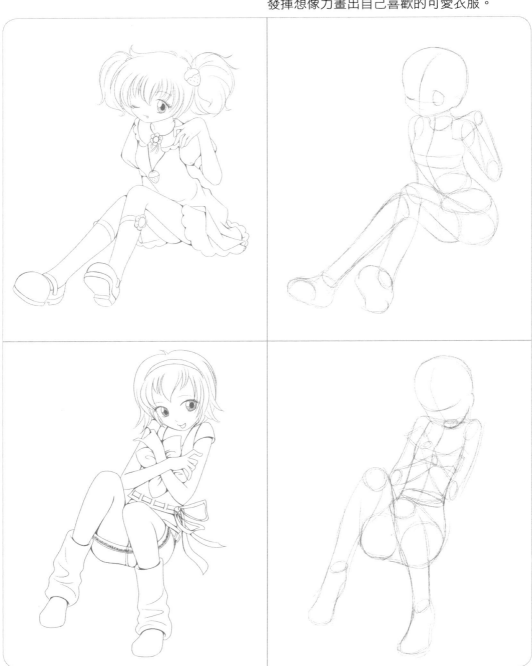

四、禮服

1. 可愛禮服

晚禮服是非常漂亮的一種服飾，它的樣式種類也很多，通常都是在舉行盛大的舞會、酒會或者一些重要的典禮時才會穿著。

1 設定人物的動態，要把握結構的準確。

2 畫出禮服的大致外觀輪廓。此時不需要畫得過於細緻，只需要表達出禮服的大體樣式、厚度等即可。

4 清理草稿後仔細描線，注意多修改多調整，最後添加上漂亮的顏色效果。

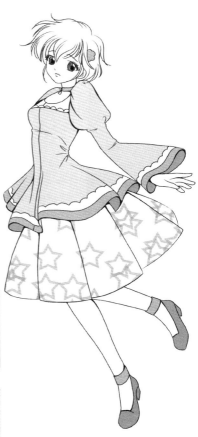

3 畫出禮服的具體細節，如領口、袖口、裙子的樣式等，注意褶皺與樣式的關係。

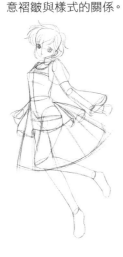

這套禮服的特點在於樣式簡單。裙子不長，裙襬很大，就連袖襬都很大。裙子上有星星的圖案，穿起來給人感覺非常可愛大方。

在繪製裙襬部分的時候一定要多運用長曲線，用試探性的線條找出最適合的位置。

2. 性感禮服

1 設定人物的動態,把握結構的準確。

2 畫出禮服的大致外觀輪廓。此時不需要畫得那麼細緻,只要簡要的表達出禮服的大體樣式、厚度即可。

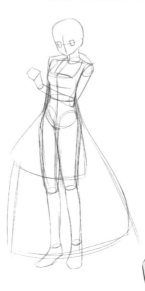

4 清理草稿後仔細描線,注意多修改多調整,最後添加適當的顏色效果。

3 畫出禮服的具體細節,如領口、袖口、禮服的樣式等,注意褶皺與樣式的關係。

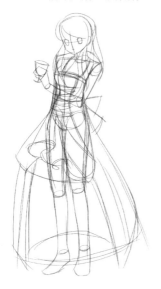

這套禮服比較接近西式風格,大大的衣領,背後有蝴蝶結。這套禮服的特點在於分開的裙襬,整套服裝表現出幽雅與高貴的氣質。隱約露出的雙腿更能體現出性感的味道。

注意線條的粗細變化和前後層次。

練習

● 臨摹練習

● 創作練習

試著設計出漂亮的禮服。

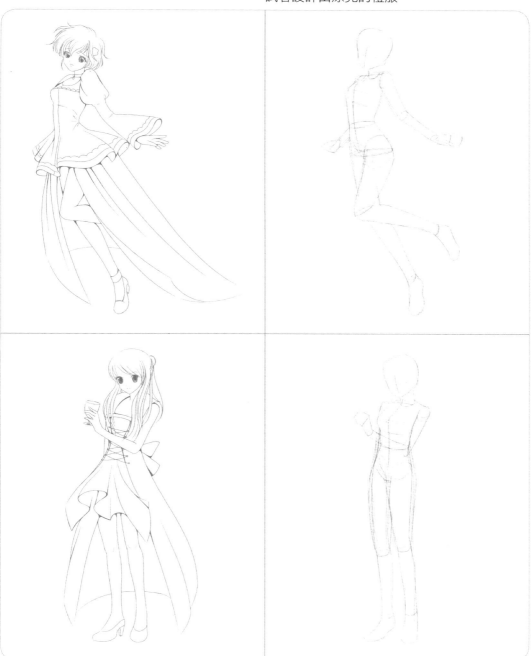

五、 民族服飾

1. 中式旗袍

不同的地域、不同的文化、不同的風情都有各具特色的服飾,畫的時候要先掌握各自的特色。

中式旗袍的樣式比較少,它的特點在於領口和胸前的樣式。旗袍是屬於比較緊身一類的服裝,穿起來給人感覺美麗、高雅。高高的分叉洋溢出性感的味道,展現出女性身體輪廓線的纖細與柔美。

1 將人物動態準確畫出來。

2 畫出旗袍的基本外形,注意領口、袖口、大腿兩側開叉的位置。

4 清稿描線。注意線條要流暢自然,最後添加簡單的色彩效果。

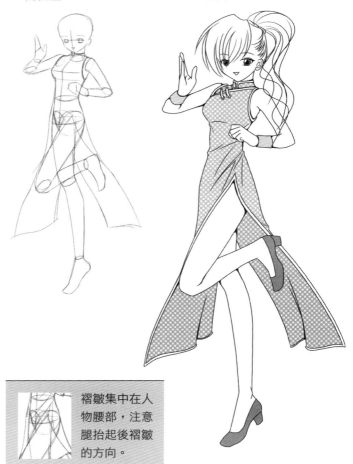

3 添加細節、褶皺,表現出旗袍獨特的樣式。

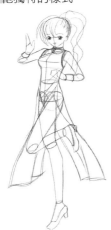

褶皺集中在人物腰部,注意腿抬起後褶皺的方向。

2. 西部牛仔服

西式牛仔的服裝樣式繁多，時下大家喜愛的牛仔褲其實就是由西部牛仔風格的服飾演變而來的。

牛仔帽、小方巾、牛仔褲，長靴都是西部牛仔風格的特點。

1 首先把設計好的人物結構動態完整畫出來。

2 設計出一套合適的牛仔服，畫出大致輪廓，確定樣式。

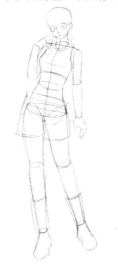

4 清理草稿後描線，注意西部牛仔風格服飾的特點。一邊描線一邊修整，最後添加適當的紋理效果。

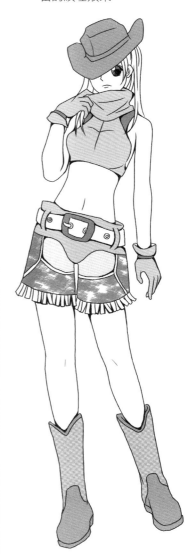

3 畫出細節與褶皺，注意表現出西部牛仔的風格。

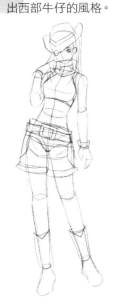

牛仔褲的樣式很多，質地也不同。有又硬又厚的牛仔布，也有皮革的，具有保護作用。

牛仔帽是必不可少的，是牛仔風格必備的標誌性飾物。

練習

● 臨摹練習

● 創作練習

試著畫出各種不同的民族服飾。

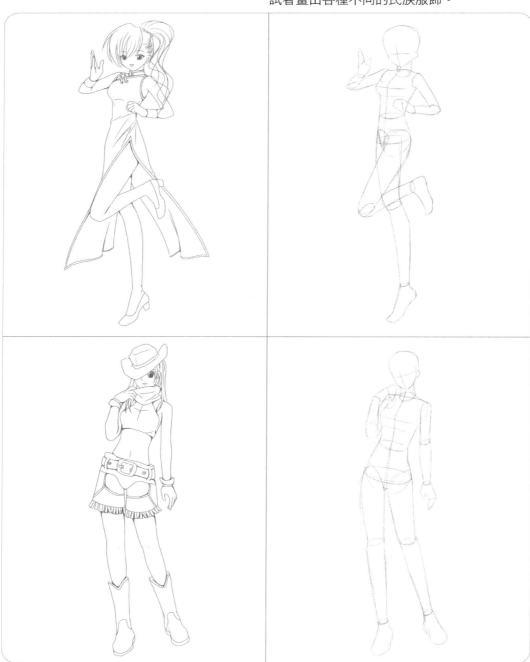

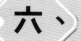

六、 運動服飾

1. 學生運動服

運動服就很常見了，樣式種類也多。不同的運動項目都有特定的運動服裝，不僅方便運動，還能表現出不同運動項目的特色。

由於學生並不是專業的運動員，所以他們的運動服就很簡單，方便運動就夠了。

1 畫出人物的結構動態，注意手部的透視。

4 清稿描線。注意手部誇張的透視與此一角度手部的形狀，最後添加上適當的顏色效果。

2 在人物結構圖的基礎上畫出合適的運動服外形。

3 畫出細節，注意身體的動作給服裝形狀帶來的變化。

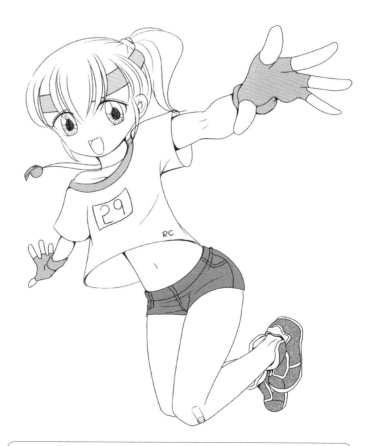

整個人物是雙腳離地跳躍的動作。再配上大圓領寬鬆的衣服、運動短褲、運動鞋還有手套，看起來活力十足。脖子上還帶上一隻小口哨，顯得非常可愛。

2. 網球服

　　網球是一項很流行的運動,網球服的樣式大同小異。主要應方便身體做出各種跳躍運動和伸展運動,服裝的大小也要剛好合身,使人物看起來充滿著活力。

1 畫出人物的結構動態。

2 畫出網球服的外輪廓,注意衣服的合身程度。

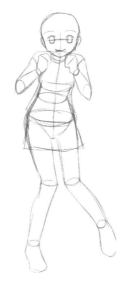

4 清稿描線。注意線條變化要豐富,最後添加上適當的顏色效果。

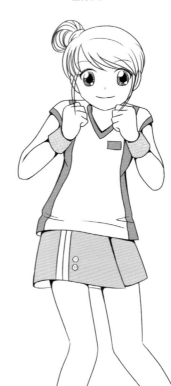

3 畫出網球服的細節和簡單的褶皺,注意裙子的特點。

網球服雖然是以褲子為主,但是外形都做成裙子的形狀。多數都比較短,樣式也簡單。上面的圖樣大多採用很簡單的幾何形。

練 習

● 臨摹練習

● 創作練習
多觀察思考，試著畫出其他類型的運動服。

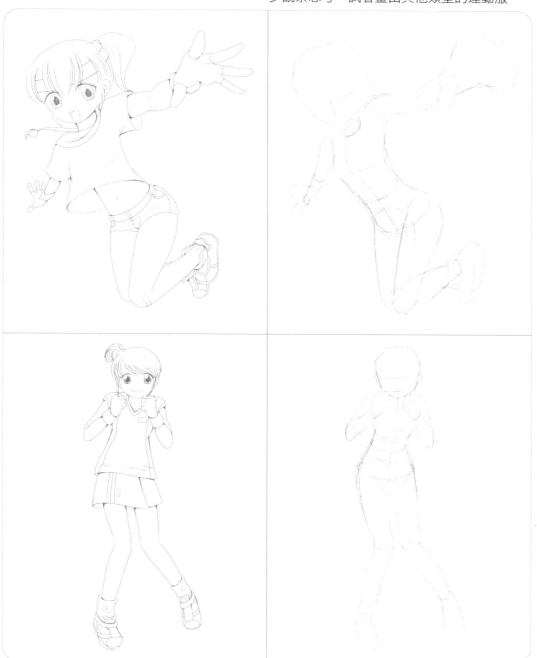

本書由中國青年出版社授權台灣北星圖書事業股份有限公司出版

國家圖書館出版品預行編目資料

我要學漫畫. 6,服飾造型篇 ／ C.C動漫社編著.

　-- 初版. -- 臺北縣永和市 ： 北星圖書,

　2009. 04

　　面； 公分

　ISBN 978-986-6399-03-9（平裝）

　1. 漫畫　2. 繪畫技法

947.41　　　　　　　　　　　　　　98006652

我要學漫畫6：服飾造型篇

發　　　行	北星圖書事業股份有限公司	
發 行 人	陳偉祥	
發 行 所	台北縣永和市中正路458號B1	
電　　　話	886_2_29229000	
傳　　　真	886_2_29229041	
網　　　址	www.nsbooks.com.tw	
E ＿ m a i l	nsbook@nsbooks.com.tw	
郵 政 劃 撥	50042987	
戶　　　名	北星文化事業有限公司	
開　　　本	170x230mm	
版　　　次	2009年7月初版	
印　　　次	2009年7月初版	
書　　　號	ISBN 978-986-6399-03-9	
定　　　價	新台幣150元　（缺頁或破損的書，請寄回更換）	